그림에 담긴 몸과 마음의 이야기

명작 속 의학

명작 속 의학

그림에 담긴 몸과 마음의 이야기

김철중 지음

자유의길
Media Contents Group

명작과 질병은 고단한 삶의 결과라는 공통점이 있다.

모진 시어머니 구박을 잘 견디는 착한 며느리, 남편의 바람까지 참아내는 순한 아내는 면역력 억제로 암에 잘 걸린다. 불같이 화를 잘 내고 성취욕이 강한 사람은 심혈관질환 심근경색증에 취약하다. 남이 자신을 어떻게 보는지를 자주 의식하며 사는 사람은 내향적 우울감이 바탕에 깔려있다. 항상 느긋하고 급한 게 없는 사람, 성취보다는 취미에 관심이 많은 사람은 경쟁에서 지는 것을 두려워하지 않는다. 이들은 자신의 기분에 너무 관대한 탓일까. 조증과 우울증이 교대로 나타나는 조울증이 많다. 이처럼 질병은 삶의 파생물이다.

명작 속에 숨어 있는 의학 이야기를 찾아보면서 느낀 것은 명작도 고단한 삶의 결과라는 것이다. 예술가도 인간이기에 그렇다. 프랑스 화가 앙리 마티스는 젊은 시절 원색을 대담하게 사용하고, 거친 형태를 특징으로 하는 미술 사조 야수파 선도자였다. 빛의 변화에 의존하지 않고, 자기만의 색을 썼다. 빨강과 초록, 주황과 파랑 등 강렬한 보색대비와 역동적인 붓 놀림으로 새로운 방식의 화풍에 맹수처럼 달려들었다.

그러다 72세 나이에 대장암 진단을 받는다. 이후 수술과 합병증으로

13년간 침대 생활에 빠진다. 그럼에도 마티스는 사냥을 포기하지 않은 야수처럼 투병 생활 중에도 그림을 만들었다. 침대에 누운 채 색종이를 가위로 오려 붙이는 콜라주 기법을 처음으로 선보였다. 77세 화가가 아이처럼 색종이로 유쾌하고 따뜻한 작품을 쏟아냈다.

인상파 화가 클로드 모네의 색감과 묘사, 붓 터치는 나이 들어가며 바뀌었다. 시력에 문제가 생겼기 때문이다. 모네는 양쪽 눈에 백내장을 앓았다. 그는 백내장으로 화가 업을 하기 힘들 정도가 됐어도 그림을 계속 그렸다. 하지만 그림 대상의 형체를 알아볼 수 없고, 붓 터치는 뭉개진 듯하며, 붉은색 위주였다. 시력과 색감 상실의 결과다. 인상파 화가가 추상화 작가가 된 듯했다. 백내장이 모네의 화풍을 바꾼 셈이다.

예술가에게 질병은 명작을 남기는 과정일지도 모르겠다. 수많은 화가, 음악가들이 명작 탄생의 고통을 겪었고, 그 과정서 질병에 시달렸다. 그럼에도 명화를 남기려고, 귀한 음악을 남기려고 치열하게 노력했다. 몸에 나오는 고통과 통증은 붓으로 이어져 캔버스에 자국을 남겼다.

명작을 통해 우리는 질병을 겪고, 의학을 배우고, 건강을 얻는다. 명작 속에는 질병과 싸운 위대한 환자의 삶이 있다. 명작 속 의학을 통해 삶의 치열함을 배웠다. 내가 이 책을 쓴 이유기도 하다. 명작과 질병은 고단한 삶의 결과라는 공통점이 있으니 말이다.

Contents

Chapter 1
몸의 이야기
그림으로 보는 육체의 질병

두뇌의 모험
머리에 숨겨진 아픔

몸속 미스터리
내부 세계를 탐험하다

척추의 비밀
우리의 중심을 지키는 힘

신체의 경고등
다양한 질병의 신호

Chapter 2

마음의 이야기
명작에 나타난 심리 질병

마음의 퍼즐
마음 속 미로를 찾아서

감정의 롤러코스터
마음의 균형을 찾는 여정

몸의 이야기

그림으로 보는 육체의 질병

두뇌의 모험

머리에 숨겨진 아픔

생활습관 바꾼다면 치매를 막을 수 있을까?

치매는 종종 영화 테마로 쓰인다. 다양한 군상의 치매 이야기는 바로 자신의 것으로 동화되기에 관심과 흥행 요소가 된다. 2015년 개봉된 〈스틸 앨리스^{Still Alice}〉는 이른 나이에 치매가 온 여성의 스토리다. 네 아이 엄마이자 아내, 존경받는 언어학 교수로 행복한 날을 살아가던 주인공 앨리스는 어느 날 자신에게 알츠하이머 치매가 온 것을 알게 된다. 조발성^{早發性} 치매다. 그는 사랑하는 사람을 모두 잊을 수 있다는 것에 두려움을 느낀다.

2020년에 개봉된 영화 〈더 파더^{The Father}〉에서는 84세 배우 앤서니 홉킨스가 치매에 걸린 노인으로 나온다. 앤서니의 머릿속 생각과 실제 사건과 설정이 뒤죽박죽 얽혀 나가며 영화가 흘러간다.

영화 〈스틸 앨리스〉, 〈더 파더〉의 한 장면, 소니 픽처스·판시네마

앨리스와 앤서니, 조발성과 후기 발병 치매는 어떤 연유로 생기는 걸까. 유전자 취약성이 다르다. 조발성은 65세 이전에 생기며, 주로 프리세닐린과 아밀로이드 전구단백질APP 유전자와 관련 있다. 영화에서도 유전자 검사를 해서 가족성 여부를 살펴본다

후기 발병 치매는 아포지방단백EAPOE 유전자와 관련 있다. 건강서적 《유전자를 알면 장수한다》를 펴낸 설재웅 을지대 임상병리학과 교수는 "APOE 유전자 중 에타4 유형을 가진 사람은 85세를 기준으로 알츠하이머 치매가 생길 확률이 40~60%에 이른다"며 "미국에서는 일반인들이 이 유전자 검사를 해서 발병 위험을 유추해 보기도 한다"고 말했다.

치매 유전자를 생활 습관 개선으로 이겨낼 수 있을까. 설 교수는 "APOE 에타4 유전자 변이가 있어도 운동을 하고 음주와 흡연을 하지 않으면 치매 예방 효과가 있고, 유전적으로 치매 걸릴 위험이 큰 사람이 건강 습관을 유지하면 치매 위험이 32% 낮아지는 것으로 연구된다"고 말했다. 기억이 사라진다고, 인생이 사라지는 건 아니다. 평생 열심히 걷고 달리면, 치매가 따라올 수 없지 않을까.

삶 곳곳의 골든타임

구스타브 클림트

황금빛 〈키스^{The Kiss}〉를 그린 오스트리아 화가 구스타프 클림트^{Gustav Klimt, 1862~1918}. 그의 주요 작품 대상은 여성이었다. 그림에는 생식 세포 모양의 다양한 장식이 들어 있고, 표정과 느낌은 관능적이다.

종종 금박 문양으로 고급스럽고 화려한 느낌을 더했는데, 클림트가 45세에 그린 〈아델르 블로흐 바우어의 초상 I^{Portrait of Adele Bloch-Bauer I}〉가 대표적인 예다. 금박이 두드러지게 사용되어 이 그림은 '금의 여인'이라고도 불린다. 아델은 빈의 부유한 사업가 아내로, 예술 후원자였고, 클림트와는 친한 친구였다.

캔버스 전면을 덮고 있는 금빛은 고귀함을 장악하는 듯하지만, 한편으로 아델의 고귀한 외모도 절묘하게 빛을 내기에 위대한 작품으로 평가받는다. 그림은 수년 전 1760억 원에 낙찰되어, 뉴욕 노이어 갤러리가 소장

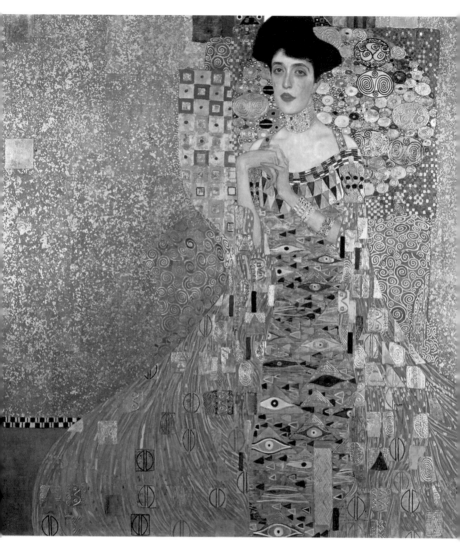

구스타프 클림트, 〈아델르 블로흐 바우어의 초상 I Portrait of Adele Bloch-Bauer I〉 1907,
뉴욕 노이어 갤러리

하고 있다.

클림트는 1918년 뇌경색으로 쓰러졌다. 오른쪽 팔다리를 자유롭게 쓸 수 없게 됐다. 그러다 당시 전 세계를 휩쓸던 스페인 독감에 걸리고, 결국 폐렴으로 56세에 죽음을 맞는다. 뇌졸중으로 인한 침상 생활이 면역력을 떨어뜨린 탓이다.

뇌경색은 뇌혈관이 막혀 혈류가 차단된 상태로, 언어 장애, 시각 장애, 어지럼증 및 심한 두통 등이 생긴다. 이럴 때는 신경학적 후유증 없이 낫게 하는 골든 타임 내에 뇌혈류를 재개통하는 것이 중요하다. 고성호 한양대구리병원 신경과 교수는 "뇌경색 발생 후 4시간 30분 이내에 투여하는 혈전 용해제와 6시간 이내에 시행되는 혈전 제거술이 효과가 입증된 유일한 치료법"이라며 "그러려면 가능한 한 빨리 가장 가까운 대학 병원 응급실로 가야 한다"고 말했다.

"뇌경색을 예방하려면 금연, 체중 관리, 정기적인 운동, 혈압과 혈당 관리, 고지혈증 치료 등이 있어야 한다"며 "특히 부정맥 심방세동이 있거나, 경동맥 협착이 확인된 경우는 적극적인 진료와 투약으로 발생 위험을 낮춰야 한다"고 고성호 교수는 전했다. 클림트의 금빛처럼 공부, 일, 사랑, 질병 극복 등 삶 곳곳에 골든 타임이 있지 싶다.

망치를 든 철학자, 니체

에드바르 뭉크

프리드리히 니체^{Friedrich Wilhelm Nietzsche, 1844~1900}는 독일의 철학자다. 그는 학창 시절부터 고대 그리스와 로마의 고전, 문학 등을 두루 섭렵한 천재였다. 대학에서 신학과 철학을 공부했고, 20대 중반에 대학교수가 됐다.

니체는 "신은 죽었다"고 해서 세상을 발칵 뒤집어 놨다. 당시 신의 죽음이란 인간이 만들어낸 최고 가치가 사라지는 것을 의미했다. 니체는 "도덕이 지금보다 나은 세상이 있다고 믿게 했으나, 사람들이 꿈꾸는 유토피아 같은 곳은 없다"며 "이 땅에 순응하고 삶의 모순까지 견딜 줄 알아

〈프리드리히 니체의 초상화 Friedrich Nietzsche〉 1906, 티엘 갤러리.
〈절규 The Scream〉 1893로 유명한 노르웨이의 화가 에드워드 뭉크가 니체가 사망한 지
6년 후에 그린 그림, 둘은 한 번도 만난 적이 없지만, 뭉크는 니체의 숭배자였기에
철학자의 사상에 대한 예술적 해석을 그림으로 남겼다.

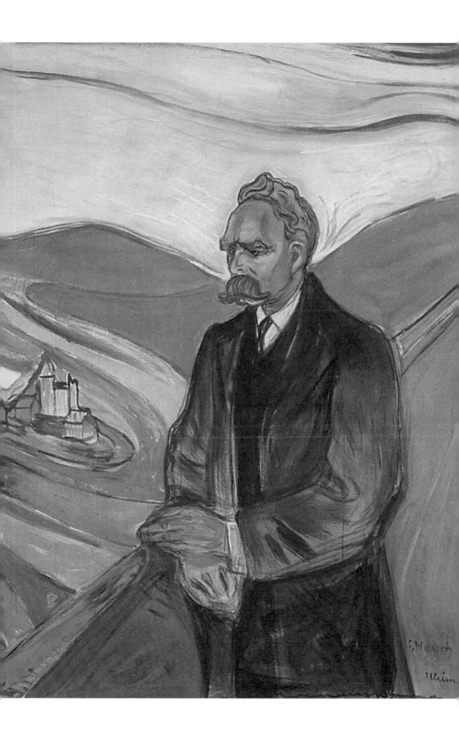

야 한다"고 했다. 니체의 핵심은 비판 정신으로 새로운 가치를 세우고자 함이다. 그러기에 그를 '망치를 든 철학자'로 부른다.

니체는 45세에 정신착란을 일으키고, 10년을 정신병원에서 보내다 죽음을 맞았다. 정신착란은 매독 때문이라는 이야기가 있었지만 이는 니체를 헐뜯기 위한 조작이었다는 설이 유력하다.

최근 니체의 의료 기록을 연구한 논문들에 따르면, 그는 뇌종양으로 사망한 것으로 분석된다. 니체에 대한 기록에는 매독이 악화됐을 때 나타나는 무표정한 얼굴과 불분명한 말이 없었다는 것이다. 얼굴 표정은 생생했고, 반사 신경은 정상적이었다. 필체도 몇 년 동안은 그 이전처럼 나쁘지 않았다. 이에 신경과학자들은 니체는 천천히 자라는 뇌종양으로 고통받았고, 니체가 겪은 편두통과 시각 장애도 뇌종양으로 설명할 수 있다고 말한다.

정상준 서울아산병원 신경외과 교수는 "뇌종양은 발생 위치나 크기, 종류 등에 따라 증상이 매우 다양하다"며 "언어 기능 영역에 종양이 발생하면 실어증, 종양이 뇌신경을 압박하면 시력과 시야 장애를 일으킬 수 있다"고 말했다. "자고 일어난 아침에 생긴 심한 두통, 성인에게 처음으로 나타난 발작, 학습 능력의 저하 등이 나타나면 뇌종양을 의심하고 대학병원서 진단 검사를 받아야 한다"고 정 교수는 전했다.

니체는 41세에 도덕의 오류를 비판한 책 '차라투스트라는 이렇게 말했다'를 완성했다. 다행히 뇌종양은 비판 철학의 전파를 기다려줬다.

사람만 한 닭, 하늘엔 에펠탑

마르크 샤갈

마르크 샤갈$^{\text{Marc Chagall, 1887~1985}}$은 러시아 제국에서 태어나 프랑스에서 활동한 화가다. 그는 유대인 부부 아홉 자녀 중 첫째로 태어났다. 비록 가난했지만, 화가 재능을 알아보고 격려해준 어머니 덕에 미술 공부에 전념할 수 있었다. 20대에 프랑스 파리로 가면서 야수주의, 입체주의 등 새로운 미술 양식에 영감을 받는다. 이때부터 환상적이고 공상적인 요소가 가미된 독창적인 화풍으로 그림을 채운다.

〈에펠탑의 신부$^{\text{The Brides of the Eiffel Tower}}$〉는 샤갈이 51세에 그렸다. 그림에는 계란 프라이 같은 태양이 하늘에 떠 있고, 수탉이 사람 몸만 하고, 염소와 바이올린이 한 몸이다. 집은 매우 작고, 나무는 엄청 크다. 신랑, 신부, 닭, 염소, 천사 등 등장인물이 죄다 착해 보이고, 다들 공중에 떠 있

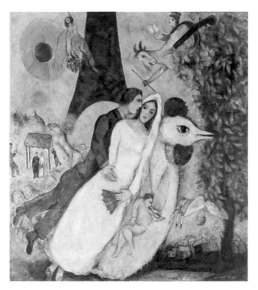

마르크 샤갈, 〈에펠탑의 신부 The Brides of the Eiffel Tower〉 1939, 프랑스 퐁피두센터

는 느낌이다. 마치 꿈속 장면 같다.

샤갈은 이처럼 논리로 설명할 수 없는 그림을 즐겨 그렸는데, 이는 샤갈이 앓은 뇌전증과 연관 있다는 얘기가 나온다. 최호진 한양대구리병원 신경과 교수는 "의학계에서는 뇌전증 발작 전조 증상으로 종종 나타날 수 있는 환시가 샤갈의 작품에 영향을 준 것으로 추측한다"고 말했다. 최 교수는 "예전에 간질 발작으로 불렸던 뇌전증은 전기신호로 이뤄진 뇌에 합선이 일어나 스파크가 튀는 현상이라고 보면 된다"며 "선천적인 질환으로 생길 수 있으나, 외상이나 뇌종양으로도 생긴다"고 말했다.

환시를 겪는 많은 뇌전증 환자들은 공포감 혹은 다시 겪기 싫은 불쾌감으로 힘들어한다. 샤갈의 아내 벨라는 종종 발작을 일으키고 말을 더듬기도 한 샤갈을 편견 없이 헌신적인 사랑으로 보살핀다. 그 덕에 샤갈은 계속 그림을 그릴 수 있었다.

최 교수는 "의학의 발전으로 뇌전증 환자들이 적절한 약물 치료로 일상은 물론 직장 생활도 가능하다"며 "뇌전증 환자는 피해야 한다는 근거 없는 편견을 버리고 그들을 이해하고 챙겨주면 주변서 많은 샤갈을 만날 수 있다"고 말했다. 흔히 연애는 꿈이고 결혼은 현실이라고 한다. 샤갈의 그림은, 신혼부부는 그 중간쯤이라고 말한다.

소설만큼 비극적이었던 삶

바실리 페로프

《카라마조프의 형제들》,《악령》 등을 쓴 러시아 소설가 표도르 도스토옙스키^{Fyodor Mikhailovich Dostoevskii, 1821~1881}. 그의 삶은 자신의 소설만큼이나 비극적이었다. 그는 젊은 시절 러시아 군주제를 반대하는 반정부운동을 하다 체포되어 사형 선고를 받았다. 집행 직전 극적으로 황제의 사면을 받고 시베리아로 보내져 수년 동안 혹한의 유배 생활을 했다. 그 과정에서 극심한 경제적 어려움을 겪었고, 죽음을 떠올리는 날들을 보냈다.

도스토옙스키는 어렸을 때부터 뇌전증을 겪었다. 그는 뇌전증 발작이 시작될 때의 경험을 '이승과의 단절', '저승의 시작'이라고 표현한 바 있다. 뇌전증 발작 공포와 현실의 생존 공포가 어우러진 삶이 비극적 소설의 토양이 됐다.

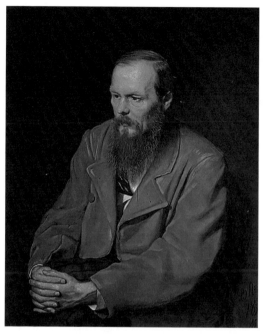

러시아 화가이자 사회운동가였던 바실리 페로프(1834~1882)
가 1872년에 그린 〈도스토옙스키 초상화 Portrait of Fyodor
Dostoyevsky〉 1872, 모스크바 트레티야코프 미술관

예전에 간질 발작으로 불리던 뇌전증은 뇌 신경세포가 일시적으로 이
상을 일으켜 과도한 흥분 상태가 유발된 것으로, 의식을 잃거나, 발작과
같은 행동 변화를 보인다. 이러한 뇌 기능의 일시적 마비 증상이 반복적
으로 발생되는 상황이 뇌전증이다. 고대 메소포타미아나 이집트 시대에
도 기록되어 있을 만큼 역사가 깊다. 19세기까지만 해도 뇌전증 발작을

보이면 악령에 사로잡혀 있다고 여겼다.

뇌전증 원인은 연령에 따라 다양하다. 어릴 때는 분만 중 뇌손상이나 뇌염, 뇌수막염을 앓고 난 후유증으로 생길 수 있다. 교통사고로 인한 뇌손상이나 뇌종양도 원인이다. 이유를 모를 때도 많다. 고령사회에서는 뇌졸중 후유증으로 뇌전증을 앓는 고령자가 늘고 있다. 국내 뇌전증 환자는 37만 명으로 추산된다.

박진석 한양대병원 신경과 교수는 "진단에 뇌파, 뇌MRI, 양전자방출촬영PET 등이 사용되며 치료는 주로 항뇌전증 약제를 사용한다"며 "약물난치성 뇌전증의 경우 해마, 편도, 해마곁이랑 등을 절제하는 수술적 방법으로 60~80%의 환자에게서 질병의 완화를 기대해 볼 수 있다"고 말했다. 뇌전증은 이제 《죄와 벌》 개념의 질병이 아니다. 사회적 인식을 새로이 하고 적극적으로 진단, 치료받을 수 있는 환경을 만들어야 한다.

바다를 사랑한 그는 떠나는 순간도 여름이었다

호아킨 소로야

스페인 화가 호아킨 소로야^{Joaquin Sorolla, 1863~1923}는 야외나 바다에서 그림을 그리면서 빛을 기막히게 다룬 화가로 유명하다. 이른바 외광^{外光} 회화 작가다. 빛을 회화 기법의 주요 소재와 주제로 쓴다고 하여 루미니 즘^{luminism} 소속으로 분류된다. 스페인의 밝은 햇살과 그 햇살이 내리쬐는 물과 사람의 풍경을 능숙하게 표현했다는 평이다.

그가 1910년에 그린 일련의 그림 〈해변의 아이들^{Boys on the Beach}〉은 여름 바닷가에서 빨가벗고 노는 아이들의 천진난만함을 빛의 터치로 보여준다. 빛과 물의 움직임이 엎드려 있는 아이들의 몸에 절묘하게 묻어 있다. 아이들의 얼굴과 몸은 태양 빛 방향으로 대각선에 배치됐는데, 두 번째 아이의 시선이 태양 빛을 역행하여 돋보인다. 바닥의 연보라색은 소년

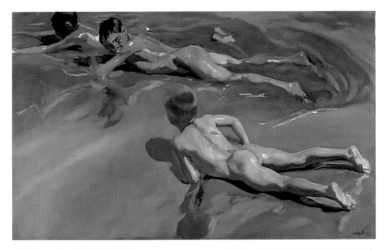

호아킨 소로야, 〈해변의 아이들 Boys on the Beach〉 1910, 스페인 마드리드 프라도 미술관

들의 몸 색깔과 섞여 있다. 그림자 각도를 보면 그림의 시간은 정오를 암시한다.

빛과 여름, 바다를 사랑한 호아킨은 뇌졸중으로 60세를 일기로 한여름에 세상을 떠났다. 김영서 한양대병원 신경과 교수는 "뇌졸중은 뇌혈관이 막히는 뇌경색과 뇌혈관이 터지는 뇌출혈, 두 가지가 있는데, 호아킨은 뇌출혈로 추정된다"며 "1990년 이전에는 우리나라도 뇌출혈 빈도가 높았지만 혈압약을 통해 고혈압이 잘 조절되고, 흡연하는 사람들이 줄어들었으며, 짠 음식을 먹는 빈도가 낮아지면서 뇌출혈은 2000년 이후 비교적 많이 감소했다"고 말했다. 반면 수명이 길어지고, 기름진 음식

을 먹는 등의 서구식 식습관과 운동 부족 등으로 뇌혈관 동맥경화로 생기는 뇌경색은 상대적으로 늘고 있다.

김영서 교수는 "뇌졸중으로 인한 뇌기능 장애는 팔다리 마비나 시야 장애, 의식 장애 등 정상적인 몸의 기능이 없어지는 '음성 증상'이기 때문에 평소 잘되던 것이 원하는 대로 안 될 때는 뇌졸중을 의심해야 한다"면서 "뇌졸중 증상이 생기자마자 대학병원 응급실을 찾아서 4시간 반 이내 혈관 재개통 치료를 받아야 후유증을 최소화할 수 있다"고 말했다. 어느 것이나 가장 강렬하고 뜨거울 때 조심해야 한다.

새로운 아름다움에 눈뜨다

저명한 국제학술지 신경학 저널에 파킨슨병을 앓는 화가 이야기가 여러 차례 실렸다. 파킨슨병을 앓고 나서 그림이 어떻게 달라졌는지 분석한 논문들이다. 파킨슨병은 뇌 속에서 신경호르몬 도파민을 분비하는 신경세포가 소실되는 퇴행성 뇌질환이다. 도파민 부족으로 몸이 경직되고, 손이 떨리고, 보행이 느려진다.

파킨슨병이 일찍 찾아온 47세 남자 화가 스토리가 신경학 저널에 소개됐다. 화가 이름은 환자 정보이기에 드러나지 않았다. 이 화가는 진단 8개월 전부터 그림에 대한 흥미가 줄었다고 한다. 쉬는 동안에 손이 떨렸고, 보행 속도가 느려졌다. 도파민 약물 치료를 받았고, 나중에는 도파민 생성 신경 조직에 전극을 꽂아 전기를 흘리는 치료, 뇌심부 자극술을 받았다. 적절히 치료를 잘 받은 셈이다.

파킨슨병을 앓은 47세 남자 화가의 작품. 병이 나기 전에는 사실주의 화풍(위)이었으나, 치료 후에는 도파민 분비가 늘면서 인상주의 화풍(아래)으로 바뀌었다. ⓒ국제학술지 신경학 저널

그리고 나서 그림에 드라마틱한 변화가 왔다. 그는 본래 사실적 묘사를 추구하는 현실주의 화풍 화가였다. 치료 후에는 그림이 인상주의풍으로 바뀌었다. 같은 화가의 작품이라는 생각이 안 들 정도다. 화가는 자신이 좀 더 감성적으로 변했다고 했다. 논문을 쓴 신경학자는 "도파민은 아름다움에 대한 인식을 증가시킨다"며 "감소된 도파민이 치료로 다시 늘면서 창조 과정에 감정적인 느낌이 높아져 인상주의 그림을 그리게 됐을 것"이라고 분석했다. 현실은 다소 미화되어야 더 아름답게 느끼는 법인가, 아무튼 도파민이 있어 행복한 셈이다.

68세 일본인 화가도 파킨슨병으로 도파민 약물 치료를 받으면서 그림을 계속 그렸다. 나중에는 병의 증세로 얼굴에 표정이 사라지는 가면안이 됐다. 신체는 느려졌지만, 정신은 뚜렷해졌다. 그는 애초 추상화 작가로, 눈으로 본 것을 머릿속에서 재구성하여 그림을 그렸다. 하지만 파킨슨병 후유증으로 재구성 능력이 사라져, 보이는 대로 그리는 화풍으로 바뀌었다.

고령사회를 맞아 국내 파킨슨병 환자는 11만여 명으로 늘었다. 10년 전에 비해 두 배다. 초기 증상들로는 글씨 크기가 전에 비해 작아졌거나, 걸을 때 발이 땅에서 잘 안 떨어지고 끌리거나, 손으로 단추를 잠그는 것이 힘든 것 등이 있다. 허영은 분당차병원 신경과 교수는 "초기에는 운동 장애 외에 수면장애, 후각장애, 변비, 우울증상 등 다양하게 나온다"며 "약물 치료와 인지행동치료가 이뤄지면 병의 진행을 늦추면서 일상은 물론 사회생활을 잘 유지할 수 있다"고 말했다. 파킨슨병과 화가. 질병은 그들을 또 다른 예술의 길로 이끌었다.

산만한 듯 신선하고 독특한 화풍

파블로 피카소

20세기 입체주의 미술의 거장 파블로 피카소^{Pablo Picasso, 1881~1973}. 91세를 살며 낙서 같은 소품부터 미술관 벽면을 다 채우는 대작까지 5만여 작품을 남겼다. 1937년 그린 〈털 외투와 모자를 쓴 여인^{The Woman in Hat and Fur Collar}〉을 보면, 얼굴 앞면과 옆면이 같이 있다. 모자와 외투도 엇갈리는 여러 각도의 선으로 그려졌다. 산만하고 왜곡된 듯하지만 절묘하게 신선하다.

정신과 의사들은 피카소가 요즘 진단 기준으로 주의력결핍 과잉행동 장애^{ADHD}였다고 입을 모은다. 피카소는 어린 학창 시절 가만히 자리에 앉아 있지 않고 창가로 가서 창문을 두드리는 행동을 했다고 한다. 수업 시간에는 시계만 쳐다보거나 낙서를 했다. 말을 배우기보다 먼저 그림 그리

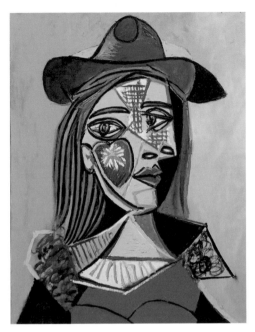

파블로 피카소, 〈털 외투와 모자를 쓴 여인 The Woman in Hat and Fur Collar〉 1937, 스페인 바르셀로나 카탈루냐 뮤지엄

기를 시작했다. 미술 교사였던 아버지는 피카소가 산만한 아이였지만, 천재성을 보고 화가로 이끌었다.

ADHD는 규범화된 생활을 시작하는 유치원이나 초등학교 1학년 때부터 증상이 두드러지고 인지된다. 절반은 성인기까지 증상이 지속된다. 김인향 한양대병원 소아청소년정신과 교수는 "성인 ADHD는 새로이 나타

난 주의력 문제가 아니라 초등학교 때부터 가지고 있었던 문제들을 어른이 되어 자각하는 경우가 대부분"이라며 "그들은 여러 가지 일을 한꺼번에 할 때 실수가 잦고, 시간 약속 지키는 데 힘들어한다"고 말했다.

ADHD 기질을 가진 사람들은 창의적이거나 다양한 사고를 한다. 이에 ADHD 비율은 예술가가 가장 높다는 말도 있다. 그들은 새로운 프로젝트를 완료하는 데 어려움을 겪는데, 피카소는 이를 잘 극복했다는 평을 받는다.

피카소는 노년에 "젊었을 때는 그릴 시간은 많은데 그림을 몰랐고, 이제 그림을 아니까 그릴 시간이 없다"고 했다. 그런 걸 뒤늦게 아는 게 인간 삶이지 싶다.

Episode 09

전 세계 아이들의 상상력을 키운 동화 작가

한스 크리스티안 안데르센

덴마크 동화 작가 한스 크리스티안 안데르센^{Hans Christian Andersen,} ^{1805~1875}의 작품은 150여개 언어로 번역돼 전 세계 어린이들의 상상력을 키웠다. 어렸을 때 다들 《인어공주》, 《벌거숭이 임금님》, 《미운 오리 새끼》를 읽었지 싶다. 그는 살림이 어려운 구두 수선공 집 아들로 태어났다. 《성냥팔이 소녀》는 가난하게 자라서 구걸까지 해야 했던 어머니를 소재로 한 작품이다.

안데르센은 연극배우를 꿈꿨으나 발음이 부정확해 접어야 했다. 희곡을 써서 극단에 수차례 보냈지만, 문법과 맞춤법이 엉망이어서 번번이 반송당했다. 다행히 작가 재능을 알아본 후원자의 도움으로 뒤늦게 코펜하겐 대학에 입학했고, 희곡과 소설 작가가 됐다. 동화는 서른 살부터 본격

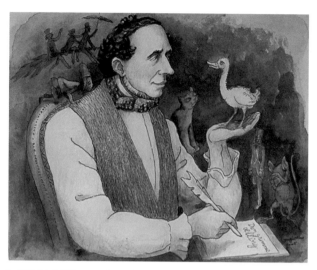

안데르센이 동화를 쓰고 있는 모습을 그린 일러스트레이션, 안데르센 동화 출판
도서 페이스북 홈페이지 표지 사진

적으로 썼는데, 일생동안 쓴 160여 편 모두 어른도 찾아 읽을 정도로 반
응이 뜨거웠다. 그 공로를 인정받아 안데르센 우표가 나왔고, 장례식에
서는 덴마크 국왕이 자리를 지켰다.

안데르센은 학창 시절에 글보다는 말을 잘했다. 글을 쓰면 철자를 틀
리고, 제대로 읽기도 힘들었다. 그는 자신보다 여섯 살 어린 학생들이 있
는 문법학교에 보내지기도 했다. 이를 두고 의학계는 안데르센이 어렸을
때 난독증을 앓았을 것으로 추정한다. 난독증은 책을 읽고 이해하는 데
어려움이 있는 상태다. 책 읽는 동안 눈동자 시선을 추적하는 검사를 해

보면, 한 단어에 계속 시선이 왔다 갔다 하며 머물거나, 여러 단어를 건너뛰기도 한다.

박세근 소아청소년과 전문의는 "실제 난독증 아동들을 보면 발음이 부정확하고, 기초 문법을 잘 이해하지 못해 틀리는 문장을 구성하는 경우가 많다"며 "독창적이고 창의적인 말과 글이 그런 이유로 언어적 재능이 없는 것처럼 비칠 수 있다"고 말했다. 최근 경상남도 교육청과 박세근 원장이 경남의 한 초등학교 전교생을 대상으로 시선 추적 난독증 검사를 한 결과, 5%가 난독증으로 분류됐다. 난독증은 읽기 관련 신경망 훈련으로 개선될 수 있다. 조기 발견 치료를 하면, 아이들의 재능과 꿈이 커갈 수 있다. 동화 같은 삶을 산 안데르센처럼 말이다.

풍경화를 추상화처럼 그린 모네

클로드 모네

프랑스의 대표적인 인상파 화가 클로드 모네^{Claude Monet, 1840~1926}. 그의 색감과 묘사, 붓 터치는 나이 들어가며 바뀌었다. 시력에 문제가 생겼기 때문이다. 모네는 양쪽 눈에 백내장을 앓았다. 빛이 통과하는 렌즈가 퇴행되어 혼탁해지는 병이다. 모네는 백내장으로 화가 업을 하기 힘들 정도가 됐어도 그림을 계속 그렸다.

72세에 백내장 진단을 받았고, 78세에는 더 이상 색을 구별하기가 어려워졌다. 사물을 정확하게 묘사하기도 힘들어졌다. 모네 그림에는 다른 시기에 같은 장소를 배경으로 그림들이 꽤 있다. 백내장을 앓기 전 59세에 그린 〈수련 정원^{The Lily Pond}〉과 백내장 후유증에 시달리던 82세에 그린 〈일본식 다리^{The Japanese Footbridge}〉를 보면, 같은 사람이 동일 장소를 그린

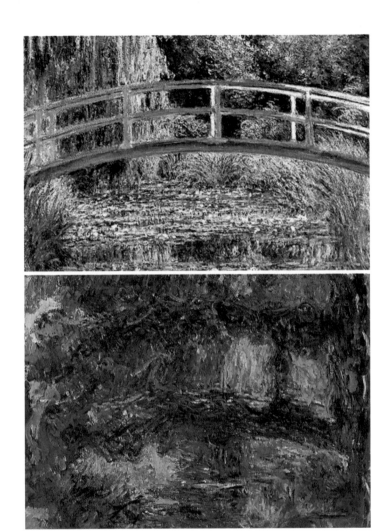

(위) 〈수련 정원 The Lily Pond〉 1899, (아래) 〈일본식 다리 The Japanese Foot-bridge〉 1922, 클로드 모네는 1883년 43세에 저택을 구입해 그 안의 수련 연못과 일본식 다리, 건초 더미 등 정원 풍경을 줄곧 화폭에 담았다. 백내장을 앓기 전 59세에 그린 그림(위)은 색깔이 다채롭고 묘사가 섬세하다. 백내장 후유증에 시달린 82세에 그린 그림(아래)은 다리 형체를 알아볼 수 없고, 붓터치는 뭉개진 듯하며, 붉은색 위주로만 그렸다. 시력과 색감 상실의 결과다.

것이 맞나 싶을 정도로 다르다.

《그림 속의 의학》을 쓴 한성구 서울의대 명예교수는 "말년에 그린 〈일본식 다리〉는 어디가 다리이고 연못인지 구별이 안 되어 한 폭의 추상화를 보는 것 같다"며 "백내장 증상으로 형태가 뭉개지고, 빨간색이나 노란색 위주로 강렬한 색조가 두드러졌다"고 말했다.

모네는 밝은 곳에서 색을 구별하는 것을 더 어려워했다. 안재홍 아주대병원 안과 교수는 "실제로 백내장 환자 중에서는 밝은 곳보다 어두운 곳에서 시력이 더 좋은 경우를 볼 수 있다"며 "밝은 곳에서는 동공 크기가 줄어 백내장에 의해 빛이 차단당하는 부분이 많아지기 때문"이라고 말했다. 백내장 환자 중에는 빛의 전달 폭이 바뀌어 작은 글씨가 잘 보이기 시작한다는 이도 있다.

모네는 막판에 백내장 수술을 받았지만, 시력을 회복하지 못했다. 당시는 하얀 백내장 조각들을 파헤쳐 제거하는 수준이었다. 만약 모네가 요즘 한국 안과에서 치료를 받았다면 어떻게 될까. 인공 수정체 교체술을 받게 된다. 안구 옆을 2mm 정도 째고 백내장 수정체에 초음파를 쏘아 렌즈를 산산조각 낸 뒤 빨대로 빨아서 제거하고, 그 자리에 주사기 안에 돌돌 말린 인공 수정체를 찔러 넣어 자리 잡게 한다. 수술 시간이 30분도 안 걸린다.

요즘은 백내장과 노안을 동시에 해결하는 다초점 렌즈를 넣는 게 인

기다. 안재홍 교수는 "한쪽 눈에는 원거리 중간거리 다초점 렌즈를 넣고, 다른 쪽에는 원거리 근거리용 렌즈를 넣으면 먼 곳과 가까운 곳, 둘 다 잘 볼 수 있다"고 말했다.

모네의 말년 그림은 나중에 후배 화가들에 의해 추상화를 낳았다는 평가가 있다. 백내장이 화풍 시류를 바꾼 아이러니다.

Episode 11

절망적 어둠도 몽환적으로 보여

빈센트 반 고흐

네덜란드 출신 화가 빈센트 반 고흐^{Vincent Willem van Gogh, 1853~1890}. 그의 그림에는 유난히 노란색과 소용돌이 형상이 많다. 인류가 사랑하는 작품 〈별이 빛나는 밤 ^{The Starry Night}〉에서도 노란 회오리가 곳곳에 있다. 자신의 귀를 자른 후 요양원에 있으면서 병실 밖에서 본 밤의 모습을 그렸다는데, 절망의 어둠도 몽환적이라는 느낌을 준다.

고흐는 자화상뿐만 아니라 많은 그림을 누렇게 그렸다. 의사들은 그것이 질병에서 기원했을 수 있다는 지적을 한다. 시야가 노랗게 보이는 황시증^{黃視症}을 의심한다. 그 근거는 고흐가 디지털리스라는 약초를 복용했기 때문이다. 당시에 이 약초는 구토나 우울증 등 다양한 분야에 쓰였다. 고흐가 그린 자신의 주치의 〈가셰 박사의 초상^{Portret van Dr. Gachet}〉에도 의

빈센트 반 고흐, 〈자화상 Self-Portrait with Straw Hat〉 1887

사 앞에 디지털리스 약초가 놓여 있다.

디지털리스는 '황색 시력'을 유발하는 것으로 알려져 있다. 약초 성분은 훗날 심장박동을 세게 해주는 강심제 '디곡신'으로 개발돼 널리 쓰였다. 이 약이 과잉 투여된 심장병 환자 중에 눈앞에 노란 필터가 낀 것처럼 보인다고 말하는 이가 있다. 약을 끊으면 대개 노란 시야가 사라진다.

망막에는 색을 구분하는 적색, 녹색, 청색 등 3가지 색각 세포가 있다. 디지털리스는 빨강과 초록 인지를 어렵게 하여 그 보상으로 시야를 노랗게 한다. 고흐 작품에는 본래 녹색이어야 할 초목도 노랗게 그려져 있곤한다. 과다 복용 시 노란 시야를 일으키는 산토닌 성분이 들어간 '압생트'라는 술을 고흐가 즐겨 마셨다는 설도 있다.

하지만 안과 의사들은 고흐의 노랑을 황시증 결과라고 단정할 수는 없다고 말한다. 김안과병원 망막센터 유영주 전문의는 "약물 중독 형태로 황시증이 생기면, 흰색과 노란색을 구별하기 힘들고, 무엇보다 파란색과 보라색에 대한 지각이 없어진다"며 "고흐의 작품에는 파란색, 보라색, 흰색이 분명히 들어있기에 약물 중독에 의한 황시증 가능성은 낮다"고 말했다.

유영주 안과전문의는 "현대 안과 질환 지식으로 보면, 고흐는 젊어서부

터 건강이 안 좋고, 예민한 성격이고, 술을 많이 마시는 것으로 보아 중심성 망막염에 걸리기 쉬운 상태였다"며 "망막 중심부에 물이 고이는 중심성 망막염의 경우 사물이 누렇게 보인다고 말하는 환자들이 있다"고 말했다.

만약 고흐 그림처럼 사물에 노란색이 더해져 보인다거나, 빛 번짐 후광이 보이고, 회오리치듯 상이 왜곡되어 보이면 망막 검사를 받는 게 좋다. 여러 안과 논문에서 고흐는 진정으로 노랑을 사랑한 게 맞는다고 추정한다.

하늘이 노랗게 보이는 게 모두 안과 문제는 아닐 것이다.

'빛의 화가' 렘브란트

렘브란트 하르먼손 판레인

네덜란드 화가 렘브란트$^{\text{Rembrandt Harmenszoon van Rijn, 1606~1669}}$는 빛의 화가로 불린다. 그림의 주변부는 검게 칠했고, 그림 소재 주인공들은 아주 밝게 그렸다. 그의 대표작 〈야경$^{\text{De Nachtwacht}}$〉에서도 주변부는 어둡고, 중심부는 환하다. 대개의 그림이 이런 방식이어서 입체감이 돋보이고 집중감이 올라간다. 그래서 렘브란트를 3차원 영상의 최초 시도자라고 평하기도 한다.

렘브란트의 이런 화풍이 실은 두 눈동자의 시선이 각기 다른 외사시때문이라는 분석이 안과 관련 국제학술지 논문에 종종 나온다. 렘브란트는 자기 초상화를 많이 그린 화가로 유명한데, 거기에 나온 양쪽 눈동자 방향을 자세히 분석한 연구에 따르면, 왼쪽 눈이 바깥쪽을 향하고 있다.

렘브란트 하르먼손 판레인, 〈야경 De Nachtwacht〉 1642

양쪽 눈의 시선 차이가 생긴다. 왼쪽과 오른쪽 눈에 잡히는 영상이 다른 상태에서는 뇌가 주된 시선의 한쪽 눈 영상만 취한다. 다른 쪽 영상은 버리는 선택을 한다. 그 결과 되레 입체감이 떨어지고, 앞뒤 구분이 어려울 수 있다.

김대희 김안과병원 사시 전문 안과 전문의는 "외사시로 입체감이 떨어지면 그림을 평면으로 그리게 되고, 입체감을 만회하려고 먼 곳은 더 검게, 가까운 곳은 유난히 밝게 그리는 경향이 있다"며 "렘브란트의 그림에서 그런 패턴을 볼 수 있다"고 말했다.

김 전문의는 "반대로 양쪽 눈동자가 안쪽으로 몰리는 내사시는 양 눈에 들어오는 영상이 서로 겹치는 부분이 많아서 뇌가 혼란스러워하고 일부러 한쪽을 쓰지 않아 그 눈이 약시가 될 수 있다"며 "요즘 스마트폰을 장시간 쓰거나 정밀 작업을 오래하는 사람에게 내사시 현상이 일어나는데, 자주 먼 곳을 봐서 내사시 현상이 오는 것을 피해야 한다"고 말했다.

렘브란트의 외사시가 보는 이로 하여금 그림에 빠져들게 하는 명화를 만든 걸까? 그렇다면 렘브란트야말로 의학적 취약성을 창의성으로 승화시킨 신묘한 화가이지 싶다.

화가는 섬세했던 붓터치를 잃었다

에드가르 드가

프랑스 인상파 화가 에드가르 드가$^{Edgar\ Degas,\ 1834~1917}$는 발레 무용수들의 춤 동작과 목욕하는 여인을 즐겨 그린 화가로 유명하다. 그는 움직임을 묘사하는 데 뛰어난 데생 화가였다. 이를 통해 인간의 복잡한 심리와 외로움을 표현했다는 평가를 받는다.

드가는 36세에 프로이센 프랑스 전쟁에 참전했다가 사격연습 중 오른쪽 눈 시력 저하를 느낀다. 이후 왼쪽 눈 시력도 점차 잃어 갔다. 드가의 시력에 대한 안과 학술지 연구에 따르면, 드가 초기 작품에서는 미세한 그림자, 섬세한 얼굴 표정, 근육 움직임 등이 표현되었으나, 후기로 가면서 시력 저하로 거친 검은색 윤곽과 다소 굵은 그림자 라인들이 화폭을 차지했다고 분석한다.

 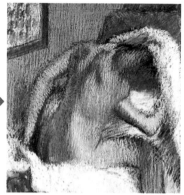

드가가 시력을 잃기 전에 그린 〈목욕 후 빗질하는 여인 Woman Combing Her Hair〉 1885 (왼쪽)은 몸동작이 세밀하고 선명하게 묘사되어 있다. 시력을 잃고 그린 〈목욕 후 머리 말리는 여인 Woman Drying Her Hair〉 1905 (오른쪽)은 동작 선이 두루뭉술하다. 러시아 에르미 타시 미술관

조희윤 한양대구리병원 안과 교수는 "드가는 유전성 망막질환이나 망막 중심부 황반 질환을 앓았을 것으로 보인다"며 "중심 시력의 저하를 초래하기 때문에 보고자 하는 중심부의 형태가 왜곡되거나 흐려지게 된다"고 말했다. 황반부가 손상되면 대부분 눈부심을 심하게 느끼며, 색각 이상도 온다. 조희윤 교수는 "그런 증세로 드가는 주로 실내 침침한 조명 아래서 그림 작업을 했다"며 "황반 변성은 빛을 감지할 수 있는 세포인 황반부의 광수용체들이 빛을 볼 수 없는 흉터 조직으로 변한 상태"라고 말했다.

요즘은 눈동자 안으로 조명을 비추어 안저 사진 촬영을 하고, 망막에

섬광을 주어 유발되는 전위를 살펴보는 망막 전위도 검사 등을 통해 망막 질환을 정확히 진단할 수 있다. 난치성 질환인 황반 변성에 최근에는 유전자치료, 줄기세포치료 등이 시도되어 일부 시력 회복 효과를 보고 있다.

드가가 살던 당시에는 뚜렷한 진단과 치료가 없었기에 젊어서부터 찾아온 어둠의 생활에 그는 절망했을 것이다. 그럼에도 평생 독신으로 지내며 죽을 때까지 붓을 놓지 않고 그림에 매달렸으니, 화가는 만들어지는 게 아니라, 태어나는 게 아닌가 싶다.

Episode 14

그의 사실적이고 섬세한 조각은 근시에서 왔다

오귀스트 로댕

〈생각하는 사람$^{Le\ Penseu}$〉을 만든 프랑스 조각가 오귀스트 로댕Auguste $^{Rodin,\ 1840\sim1917}$. 그는 조각을 독립적인 예술 장르로 격상시킨, 근대 조각의 시조로 불린다. 몸을 이상적인 형태로 표현하려고 했던 당시 전통과 달리 로댕은 사람 몸을 사실적으로 표현하고, 개성을 넣었다. 〈지옥의 문La $^{Porte\ de\ l'Enfe}$〉과 〈칼레의 시민$^{Les\ bourgeois\ de\ Calais}$〉 등에서는 섬찟할 정도로 인간 생로병사가 몸으로 표현돼 있다.

역설적이게도 좌절과 핸디캡이 로댕을 위대한 조각가로 이끌었다. 그는 어렸을 때부터 극심한 근시를 겪었다. 칠판 글씨가 보이지 않아 학습에 흥미를 잃었다. 국립공예 실기학교에 가서도 시력이 나빠 그림 대상 테두리만 대충 스케치한 뒤 세세한 것은 제멋대로 그려 넣었다고 한다.

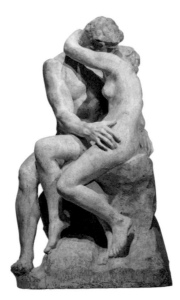

프랑스 조각가 로댕이 1882년에 완성한 작품 〈키스 The Kiss〉. 로댕은 "여성은 남성에게 복종하는 것이 아니라 열정의 완전한 파트너"라며 여성 신체에 경의를 표하며 조각했다. 파리 로댕 미술관

이런 연유로 상급 미술학교 입학에 연속 낙방했다. 생계를 위해 상업 조각물 제작자 조수로 일하게 됐는데, 거기서 자신만의 조각을 꾸준히 단련할 수 있었다.

로댕은 저시력 때문에 물체를 아주 가까이에서 봐야 했는데, 로댕의 디테일은 거기서 나왔다는 분석이다. 나중에 안경을 구입했지만, 습관 탓

에 조각을 만들 때는 코를 박을 정도로 다가서서 작업했다고 한다.

근시는 망막에 맺혀야 하는 초점이 망막 앞부분에 맺히는 상태다. 근시가 아주 심하면, 아주 가까이 다가가야만 초점이 망막에 맺힐 수 있다. 성민철 한양대구리병원 안과 교수는 "근시는 안과에서 눈의 굴절 상태 검사를 하여 진단할 수 있는데, 소아는 렌즈 두께를 조절하는 근육을 마비시키는 산동제를 점안 후, 조절 마비 굴절 검사를 해야 정확하다"며 "굴절 이상 정도에 따른 안경 교정을 통해 망막에 정확한 상이 맺히도록 해야 한다"고 말했다. "시력이 발달해야 하는 소아는 근시를 교정하지 않으면, 시력이 제대로 발달하지 못하여 약시가 발생할 수 있으니 안경 쓰는 것을 주저하지 말라"고 성 교수는 덧붙였다.

근시를 줄이려면 1시간에 한 번 이상 창문 밖 먼 곳을 보아 눈의 긴장을 풀어줘야 한다. 책도 밝은 조명 아래서 읽어야 한다. 스마트폰 액정을 뚫어지게 보면, 근시가 발생할 수 있으니 주의해야 한다.

시인 나태주는 《풀꽃》에서 자세히 보아야 예쁘다, 오래 보아야 사랑스럽다고 했다. 로댕이 그랬고, 너도 나도 그렇다.

Episode 15

풍경을 사랑한 화가

카미유 피사로

 카미유 피사로^{Camille Pissarro, 1830~1903}는 19세기 말 프랑스의 인상파 화가다. 파리에서 작품 활동 중 클로드 모네, 폴 세잔과 가깝게 지내면서, 야외에 나가 햇볕 아래에서 풍경 그리기에 열중했다. 피사로는 태양 빛의 변화를 섬세한 터치로 캔버스에 옮겨 놓는 데 뛰어난 능력을 가졌다. 그림은 언제나 온기가 넘쳤고, 따스함이 충만했다.

 그렇게 세상 풍경 그리기를 좋아하던 피사로는 말년에 눈 질환으로 밖에 나가지 못했다. 실내에 머물며 창문을 통해서 바라본 세상을 그리게 된다. 67세에 그린 〈몽마르트 대로, 오후 햇살^{Boulevard Montmartre, Afternoon, Sunlight}〉도 실내에서 밖을 보고 그린 작품이다. 호텔에 머물며 피사로는 창문 아래로 펼쳐지는 장면을 화폭에 담았다. 길거리의 마차, 나무 사이

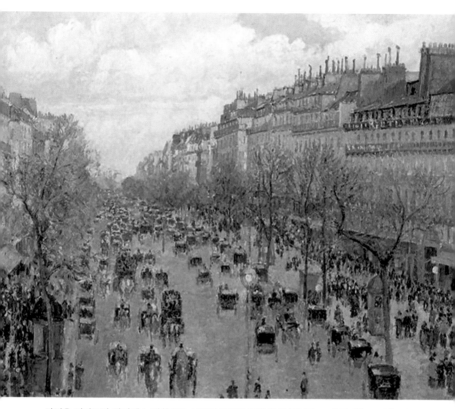

카미유 피사로가 말년에 눈질환으로 실내에 머물며 창문 밖에 펼쳐진 도시 풍경을 그린 〈몽마르트 대로, 오후 햇살 Boulevard Montmartre, Afternoon, Sunlight〉 1897, 러시아 상트페테르부르크 예르미타시 박물관

의 사람, 양쪽으로 도열한 큰 건물이 눈에 들어온다. 당시 파리의 전형적인 도시 광경이다.

피사로가 앓은 눈 질환은 눈물주머니염(누낭염)이다. 안구 위쪽 눈물샘에서 나온 눈물은 각막을 적신 후 미간 쪽 눈물소관으로 빠져나간다. 이후 코눈물관을 통해 콧속으로 빠져나간다. 눈물이 많이 나면 콧물도 많이 나는 이유다.

장재우 김안과병원 성형안과센터 전문의는 "코로 빠져나가는 코눈물관이 막히면 정상적인 눈물 배출 경로가 막혀 정체가 생기고, 거기에 세균이나 드물게 곰팡이에 의한 감염이 발생하게 되는데 그것이 눈물주머니염"이라고 말했다.

피사로가 앓은 만성 눈물주머니염은 결막염이나 눈곱이 동반된 눈물흘림 증상이 나타난다. 피사로는 흐르는 눈물을 주체하지 못하여 바깥 출입을 못 했던 것으로 알려져 있다.

장재우 전문의는 "만성 눈물주머니염의 경우 눈물주머니를 자주 눌러서 염증이 밖으로 나오도록 하고 항생제 안약을 점안하여 염증을 줄일수 있다"며 "그러나 정체됐다가 역류돼 나오는 눈물을 줄여주지는 못하기에 근본 치료는 눈물이 코로 잘 빠져나갈 수 있도록 코 내시경을 이용하여 새로운 눈물길을 만들어주는 것"이라고 말했다. 피사로는 그 상태에서도 자연광을 기막히게 포착했으니, 눈물이 앞을 가리지는 못하는 법이다.

Episode 16

우울증에 망막 질환을 앓던 화가

에드바르 뭉크

양손으로 귀를 막으며 비명을 지르는 〈절규〉를 그린 작가로 유명한 노르웨이 화가 에드바르 뭉크^{Edvard Munch, 1863-1944}는 우울증뿐만 아니라 망막 질환으로도 고생했다. 뭉크는 원래 왼쪽 눈의 시력이 좋지 않았는데, 67세에 오른쪽 눈에 내부 출혈이 생기면서 고통을 받았다. 주로 쓰던 눈의 시력을 잃으면서 가뜩이나 암울했던 삶이 더 어두워졌다. 그는 자신의 눈 상태 변화를 느끼며, 아픈 눈을 통해 본 것을 정확하게 종이에 표현하려고 했다. 당시에 그린 작품 〈예술가의 다친 눈과 새의 머리 모양^{The Artist's Injured Eye (and a figure of a bird's head)}〉에서는 왼쪽 눈을 손으로 가리고 오른쪽 눈 시력을 테스트하는 모습을 묘사했다. 8년 후에는 왼쪽 눈에도 비슷한 출혈이 생겼고, 눈 안에서 부유물이 떠다니는 증세를 앓았다. 현대의 안과 의사들은 뭉크가 망막 박리와 그에 따른 출혈을 겪은 것으로

에드바르 뭉크, 〈예술가의 다친 눈과 새의
머리 모양 The Artist's Injured Eye
(and a figure of a bird's head)〉 1930–1,
오슬로 뭉크 미술관

해석한다. 뭉크는 눈 질환을 앓을 당시 시야에 보이는 암점을 그림에 그려 놓기도 했는데, 이는 훗날 망막 질환 진단 도구 방식과 유사했다. 1945년 처음 소개된 '암슬러' 격자검사는 수직 및 수평선으로 이루어진 격자로, 망막 중심부인 황반에 병변이 생기면, 가운데에 있는 선들이 찌그러져 보인다. 암슬러 격자는 황반부를 침범하는 망막 질환을 조기에 발견하는 자가 진단법으로 널리 쓰인다. 뭉크가 화가로서 아직 초보였을 때, 그의 뛰어난 재능을 알아본 독일의 안과 의사는 뭉크를 '인간 영혼의 훌륭한 해석자'라고 평했다. 당대의 안과 의사로서 뭉크의 망막 질환을 고치지는 못했어도 안목은 있었다.

금기된 누드 그렸던 화가, 난청으로 우울증 얻다

프란시스코 고야

프란시스코 고야^{Francisco Goya, 1746~1828}는 스페인의 대표적인 낭만주의

> 프란시스코 고야$^{Francisco\ Goya,\ 1746~1828}$는 스페인의 대표적인 낭만주의 화가다. 낭만주의는 개성이 없는 고전주의에 반발하여, 창작자의 감정을 드러내거나, 자유로운 공상의 세계를 묘사했던 문예 사조다. 18세기에서 19세기에 걸쳐 유럽을 중심으로 풍미했다. 고야는 궁정 화가였지만, 고전적인 경향을 떠나 파괴적이고 지극히 주관적인 느낌을 대담한 붓 터치로 선보였다.

고야의 화풍은 중년의 나이에 질병을 앓기 전과 앓은 후로 급격히 달라진다. 교회의 누드화 금지에도 〈옷 벗은 마야$^{La\ Maja\ Desnuda}$〉를 그리고 몇 년 후 〈옷 입은 마야$^{La\ maja\ Vestida}$〉를 그렸는데, 그때가 난청을 앓기 시작해 악화되어 갈 때다. 난청에 이명, 현기증, 환청, 우울증 등이 더해지면서 고

프란시스코 고야가 1800~1807년에 걸쳐 완성한 〈옷 입은 마야 La maja Vestida〉. 그 전에 그린 〈옷 벗은 마야 La Maja Desnuda〉 1790~1800의 옷 입은 버전이다. 고야가 난청을 앓기 시작할 때 그린 작품이다. 두 그림은 스페인 마드리드 프라도 미술관에 나란히 전시되었다. 스페인 프라도 미술관

야의 그림은 기쁨과 빛의 캔버스에서 공포와 유령의 화면으로 바뀐다.

고야 난청의 원인은 당시 흔하게 돌던 매독이거나, 색상 물감에 포함된 수은 노출 또는 매독 치료에 쓰이던 수은 연고 때문이라는 설이 있다. 송창면 한양대병원 이비인후과 교수는 "난청은 신경에 문제가 생긴 감각신경성 난청과 소리가 전달되는 경로인 고막, 중이 등에 문제가 생기는 전음성 난청으로 크게 나눌 수 있다"며 "고야 난청은 감각신경성 난청으로 매독균 같은 세균이나 바이러스 감염, 나이 들어감에 따라 생기는 노인성 난청, 돌발성 난청 등에서 나타날 수 있다"고 말했다. 송 교수는 "감각

신경성 난청은 대표적인 난치성 질환이었는데 최근에는 인공 와우 이식, 인공 중이를 이식하는 중이 임플란트, 보청 장치를 뇌 안에 넣는 뇌간 이식 등으로 난청을 해결하는 사례가 늘고 있다"며 "고야는 난청에 시달리면서 그림이 소심해졌는데, 요즘 살았더라면 이비인후과 기술의 도움을 받아 밝고 담대한 그림을 더 많이 그렸을 것"이라고 말했다.

질병은 몸도 생각도 바꾼다. 고야 후기 작품들에는 질병의 고통이 겁게 배어 있다. 고통 없이 어찌 위대해질 수 있겠는가 싶다.

몸속 미스터리

내부 세계를 탐험하다

결핵 방치하다 요절한 화가

아메데오 모딜리아니

목을 가늘고 길게 그린 것으로 유명한 이탈리아 화가 아메데오 모딜리아니Amedeo Modigliani, 1884~1920. 그는 결핵으로 35세 나이에 요절한 화가로도 이름을 남겼다. 모딜리아니는 프랑스 파리 몽파르나스에서 활동하면서 뒷거리 가난한 사람들이나 여성의 나체를 즐겨 그렸다. 긴 목에 눈동자 없는 길쭉한 얼굴 등 갸름한 화풍으로 인물화를 그렸다. 다이어트가 풍미하는 요즘 모델을 연상시키지만, 당시에는 외설적이라는 비판을 받았다.

모딜리아니는 어렸을 때부터 늑막염, 장티푸스, 폐렴 등 병치레가 잦았다. 17세에 결핵에 걸려서 이탈리아 여기저기를 돌아다니며 요양을 했다. 나중에 조각에도 열정을 보였는데, 돌 깰 때 나오는 먼지로 폐가 나빠지

아메데오 모딜리아니가 그린 〈큰 모자를 쓴 잔 에뷔테른 Jean Hebuterne with large hat〉
1918. 특유의 긴 얼굴과 목, 손가락과 코로 이어진 선이 이채롭다.

자 조각을 그만두고 그림만 그렸다.

19세기는 결핵 역사에서 수많은 이정표를 남겼다. 1882년 세균학자 코흐가 처음 결핵균을 확인했고, 진단법도 발명했다. 결핵이 공기 호흡으로 전염된다는 사실을 알아내, 치료법으로 격리 요양이 시작됐다. 결핵 환자가 기피 대상이 되는 낙인도 이뤄졌다.

사회적 고립을 두려워한 모딜리아니는 치료를 거부하고, 결핵을 숨기기 위해 의도적으로 알코올 중독자 행세를 했다는 이야기도 있다. 돈은 숨기고, 병은 알리라고 했건만, 방탕한 생활로 나빠진 영양 상태가 결핵 악화를 불렀다. 그는 결국 결핵성 뇌막염으로 사망했다. 모딜리아니가 세상을 뜨자마자 그림 값이 폭등했으니, 결핵과 명성을 맞바꾼 셈이 됐다.

밀집 사회 한국은 결핵 다발생 나라다. 지난해 신규 결핵 환자는 1만 8300여 명으로, 10년 전 4만 명에 육박하던 것에 비해 많이 줄었으나, 여전히 결핵 다빈도 국가다. 신규 결핵 환자의 절반이 65세 이상 고령자다. 면역력 감소로 결핵이 재활성화 되는 경우가 많기 때문이다. 모딜리아니 때와 달리 이제 결핵은 어르신 병이 돼가고 있다. 목을 쭉 빼서 결핵에 경각심을 갖자. 증상이 없어도 1년에 한 번은 결핵 검진(흉부엑스레이와 가래 검사)을 받는 게 좋다.

19세기 여인의 백옥같은 얼굴

존 싱어 사전트

미국인 부모에게서 태어나 유럽에서 활동한 존 싱어 사전트^{John Singer Sargent, 1856~1925}는 시대를 선도한 초상화 화가로 불린다. 그가 1884년에 그린 〈마담 X의 초상^{Portrait of Madame X}〉은 큰 화제를 낳았다. 모델은 프랑스 은행가의 젊은 아내 피에르 고트로다. 그녀는 파리 사교계의 명사로, 불륜 소문이 끊이질 않았다. 당시에는 화가들이 유명인 초상화를 서로 그리려고 했는데, 이 그림도 사전트 요청으로 이뤄졌다.

여성은 보석으로 장식된 끈이 달린 검정 드레스를 입고 우아한 포즈를

미국의 선도적인 초상화 화가로 불리는 존 싱어 사전트가 1884년에 그린 〈마담 X의 초상 Portrait of Madame X〉 1884, 뉴욕 메트로폴리탄 미술관

취하고 있다. 검은색의 드레스와 창백한 피부색이 대비된다. 여성의 얼굴이 유난히 희멀건 이유는 당대에 널리 퍼졌던 결핵 때문이다. 결핵 감염으로 체내 산소가 모자란 핏기 없는 얼굴과 사교계 유명인으로서 거만한 표정이 절묘하게 교차한다.

19세기 파리 사망자의 4분의 1이 결핵 때문이었다. 당대 오페라나 문학에 나오는 비련의 주인공은 죄다 결핵으로 죽는 설정이었다. 19세기 결핵균을 규명하고, 20세기 항생제가 등장하면서 인류는 결핵 공포에서 벗어나기 시작했다.

결핵 왕국으로 불리던 한국은 한 해 신규 환자 수가 2011년에 최고치(약 4만 명)를 찍고 12년째 감소 중이다. 그래도 작년에 1만 9540명이 발생했다. 감염자 열 명 중 여섯이 65세 이상 고령자다. 요즘은 젊은 층 신규 감염보다는 예전에 결핵을 앓고 지나갔던 고령층이 면역력이 떨어지면서 다시 발병하는 잠복 결핵 감염이 문제다.

잠복 결핵이란 결핵균이 몸 안으로 들어왔지만 활동하지 않아, 결핵으로 발병하지 않은 상태를 말한다. 이런 상태의 사람으로부터 결핵 전염 가능성은 없다. 하지만 이들의 10%에서는 나중에 결핵이 발생한다. 잠복 결핵 여부는 혈액 검사와 피부반응 검사로 알 수 있다. 질병관리청은 "잠복 결핵 양성자가 3~4개월 결핵 약을 복용하면 복용자의 83%는 결핵이 예방된다"며 "치료비는 국가에서 무상으로 제공한다"고 말했다. 한국인 3명 중 1명은 잠복 결핵 양성자로 추정되고 있다.

마담 X의 창백한 얼굴 교훈. 화려함에 취하지 말고, 숨어 있는 세균을 조심하자.

피아노의 시인, 프랑수아 쇼팽

펠릭스-조셉 바리아스

폴란드 태생의 피아니스트이자 작곡가, 프레데리크 프랑수아 쇼팽 Frederic Francois Chopin, 1810~1849 은 '피아노의 시인'으로 불릴 정도로, 그의 모든 인생을 피아노에 바쳤다. 첼로 소나타 같은 곡을 만들 때도 항상 피아노를 화려하게 넣었다. 약 200곡에 달하는 작품들은 거의 모두 피아노를 위한 것이다.

쇼팽은 야상곡으로 불리는 녹턴을 세련된 장르로 승화시켰다는 평을 받는다. 그의 녹턴은 3~4분 내외 간결한 21곡으로 구성되어 있다. 오른손이 서정적인 가락을 마치 노래하듯 연주하는데, 감미로운 멜로디는 감정의 깊이를 더하게 한다. 쇼팽은 스무 살 경에 프랑스 파리로 와서 활동했는데, 평생 고국 폴란드를 그리워했다. 자신이 죽으면 시신을 폴란드로 보

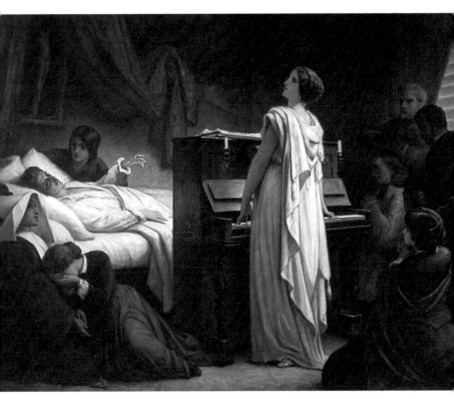

프랑스 화가 펠릭스-조셉 바리아스가 1885년에 그린 〈쇼팽의 임종 Death of Chopin〉 1885. 쇼팽이 세상 뜬 지 36년 후에 그린 작품으로, 바리아스는 역사적 사실을 소재로 다수의 그림을 그렸다. 폴란드 쿠라쿠프 국립미술관

내달라고도 했다.

쇼팽은 18세기에 흔했던 결핵으로 세상을 뜬 것으로 알려졌는데, 그의 죽음과 관련된 최근 연구에서는 사망 원인으로 다른 질병 가능성이 제기된다. 낭성 섬유증이 유력한 범인으로 지목된 것이다. 이는 희소한 유전질환으로 폐, 췌장, 부비동 등에 물혹 같은 것이 많이 생기고, 그 안에 점액이 끈적하게 쌓이는 병이다. 백인에게서는 출생아 3500명 중 1명 정도로 흔한 질환이지만 동양권에서는 증례를 보고할 정도로 드물다.

쇼팽의 키는 170cm였지만, 평생 동안 몸무게는 45kg 미만이었다. 갈수록 눈에 띄게 수척해졌고 호흡기 감염이 잦았다. 기침할 때 피가 섞여 나오고, 만성 기침에 시달렸다. 전형적인 낭성 섬유증 증세로 볼 수 있다. 쇼팽의 여동생 에밀리도 14세에 사망했는데, 이 또한 낭성 섬유증으로 사망했을 가능성이 있다는 분석이다. 낭성 섬유증은 현재에도 뚜렷한 치료제가 없다. 감염 관리와 충분한 영양 공급이 최선이다. 그때나 지금이나 50세를 넘기기가 어렵다. 39세의 짧은 삶을 보낸 쇼팽, 연애도 피아노 작곡도 압축해서 많이 남겼다.

평균수명 40세이던 시절에도 손자를 봤다고 하니, 수명이 짧으면 인생 계획이 앞당겨지는 법인가보다.

목감기로 착각하면 위험

조르주 쇠라

프랑스 화가 조르주 쇠라^{Georges Seurat, 1859~1891}는 신^新인상주의 창시자다. 이는 19세기 말 프랑스 회화 양식의 하나로, 인상주의를 계승하면서 색채론과 색 배합 광학 효과 등 과학적 기법을 그림에 부여한 예술 사조다. 음악에 화성 법칙이 있듯이 색채에서도 조화 원칙을 찾고자 했다. 쇠라의 가장 유명한 대작 〈그랑드자트 섬의 일요일 오후^{Un dimanche après-midi à l'Île de la Grande Jatte}〉는 그런 신인상주의 회화 대표작으로 꼽힌다.

1884년 여름에 그리기 시작한 이 작품은 균일한 필촉으로 색점을 찍어 그린 점묘화다. 파리 근교 그랑드자트섬에서 맑은 여름날을 보내고 있는 다양한 계급의 시민들 모습을 담았다. 여러 색의 작은 점들은 보는 이의 눈에서 시각적으로 혼합되어 새로운 색으로 재구성된다. 쇠라는 3m

너비인 이 그림을 한 점 한 점 찍어 완성하는 데 2년이 걸렸다.

회화의 새로운 장을 연 쇠라는 전람회를 준비하면서 얻은 편도염 합병증으로 32세라는 나이에 요절한다. 지용배 한양대구리병원 이비인후과 교수는 "작품들을 전시하고 거는 일을 무리하게 하다가 감기에 걸렸고 이후 편도선염으로 악화됐다"며 "편도선 표면에는 크립트라는 주름 같은 많은 홈이 있고, 여기에 본래 여러 세균이 살고 있는데, 면역력이 떨어지면 세균이 안으로 침투해 편도염을 일으킬 수 있다"고 말했다. 과로와 스트레스가 편도염 시작이자 진행 요인인 셈이다.

지용배 교수는 "급성 편도염은 갑작스러운 고열과 오한, 인후통을 동반해 목감기로 착각하기 쉽다"며 "일반 감기약만 먹다 보면 염증이 주변으로 확산되어 목에 고름이 고이는 편도 주위 농양으로 발전할 수 있다"고 말했다. "편도염은 드물게 세균성 심내막염이나 급성 화농성 관절염, 패혈증 등으로 이어질 수 있다"며 "고열에 목 통증이 심하다면 편도염 여부를 확인하여 적절한 치료를 받는 것이 좋다"고 지 교수는 전했다. 세포와 살이 점점이 모여 이뤄진 우리 몸에 만만한 장기 하나가 없다.

조르주 쇠라가 1884년 2년에 거쳐 완성한 〈그랑드자트 섬의 일요일 오후 Un dimanche après-midi à l'Île de la Grande Jatte〉 1884. 색깔 점을 균일하게 찍어서 그린 점묘화다. 시카고 아트 인스티튜트

차가운 추상의 거장

피트 몬드리안

네덜란드 화가 피트 몬드리안$^{Piet\ Mondrian,\ 1872~1944}$은 20세기 추상미술의 선구자로 추앙받는다. 그는 풍경을 묘사하는 자연주의 회화로 시작하여, 점차 형태학적 요소의 추상 스타일로 가고, 나중에는 기하학적 그림을 보였다. 몬드리안은 "예술은 현실보다 높아야 가치가 있다"며 추상예술의 미학을 말했다.

추상 철학을 구현하기 위해 몬드리안은 그림 어휘를 3가지 기본 색상(빨강, 파랑, 노랑), 3가지 기본 가치(검은색, 흰색, 회색) 그리고 2가지 기본 방향(수평과 수직)으로 제한했다. 이런 배경에서 탄생한 선과 면의 '격자' 작품은 훗날 건축, 패션, 디자인 등에 큰 영향을 미쳤다. 그의 마지막 작품인 〈빅토리 부기우기$^{Victory\ Boogie\ Woogie}$〉는 미완성으로 남아 있는데,

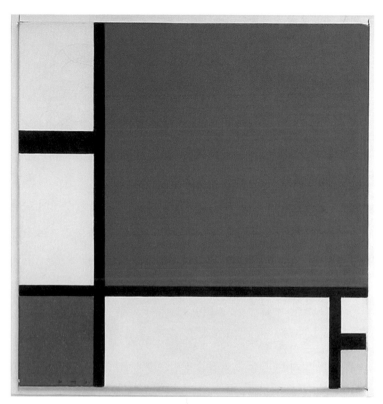

몬드리안이 1930년에 그린 〈빨간색, 파란색, 노란색의 구성 II Composition II with Red Blue and Yellow〉, 스위스 취리히 쿤스트하우스

72세에 폐렴에 걸려 작품을 그리던 중 사망했기 때문이다.

폐렴은 암과 심장 질환 다음으로 한국인 사망 원인 3위를 차지할 정도로 위험한 질환이다. 뇌졸중을 4위로 밀어냈다. 70세 이상 노년층에게선 사망 원인 1위다. 만성질환이나 암 치료 때도 결국에는 폐렴 합병증으로 사망한다.

한양대병원 호흡기알레르기 내과 이현 교수는 "폐렴의 흔한 증상은 기침, 객담, 발열 등이며 심할 경우 섬망, 의식 혼탁 등과 같은 증상이 나타날 수 있다"며 "고열을 동반한 감기와 감별이 잘 안돼, 단순 감기로 착각하여 증상 치료만 하면 폐렴이 악화돼 생명이 위험해질 수도 있다"고 말했다. 증상이 심하거나, 감기약으로 증상 조절이 안 될 경우에는 꼭 병원을 방문하여 폐렴 검사를 받아야 한다.

폐렴을 예방하는 가장 효과적인 방법은 백신 접종이다. 이현 교수는 "폐렴구균 백신을 접종받으면 폐렴구균에 의한 폐렴을 85%까지 예방할 수 있고, 사망률과 중환자실 입원율도 낮출 수 있다"고 말했다. 폐렴구균 백신은 단백 결합 백신과 다당 백신 두 종류가 있는데, 시차를 두고 두 백신을 모두 접종받는 게 폐렴 예방과 중증화 방지에 좋다. 몬드리안은 죽음을 앞두고도 붓을 놓지 않았다. 그것이 마지막 작품 이름처럼 업(業)의 인생 빅토리이지 싶다.

Episode 23

꾸준히 관찰하고 관리해야 한다

폴 세잔

유난히 사과를 많이 그려서 '사과 화가'로 불린 폴 세잔^{Paul Cézanne,} ^{1839~1906}. 사물에 대한 관찰력이 부족하다고 느낀 세잔은 사과를 오래 보며 그 변화를 그림에 담으려고 애썼다고 한다. 사과는 금방 썩지도 않기에 오랜 관찰 대상으로 적당했다.

세잔은 자신을 관찰한 초상화도 많이 그렸다. 평생 동안 다양한 포즈와 표정의 자기 모습을 화폭에 담아서 초상화로 예술적 발전을 도모하고, 연작으로 세월의 변화도 남겼다. 45세에 완성한 자화상 〈어깨 너머로 바라보는 예술가의 초상^{Portrait of the Artist Looking Over His Shoulder}〉에서는 중년의 과묵함과 강렬한 시선, 텅 빈 탈모와 수북한 턱수염이 인상적이다.

세잔은 어린 시절부터 천식을 앓았으며, 천식은 성장과 예술적 발전에

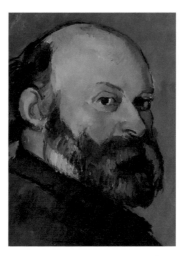

폴 세잔이 1884년에 완성한 〈어깨 너머로 바라보는 예술가의 초상 Portrait of the Artist Looking Over His Shoulder〉. 그리스 아테네 미술관 Basil & Elise Goulandris 재단

큰 영향을 미쳤다. 때론 야외에서 그림을 그리는 것이 어려웠고, 캔버스와 물감 냄새는 천식 증상을 악화시켰다고 한다. 천식은 알레르기 염증에 의해 기관지가 반복적으로 좁아지는 만성 호흡기 질환으로, 잦은 기침, 호흡 곤란, 쌕쌕거리는 소리 등의 증상을 유발한다.

국내에서 천식은 인구의 5% 정도에서 발생한다. 김상헌 한양대병원 호흡기알레르기 내과 교수는 "서양 데이터를 보면 어릴 때부터 천식이 발병해 성인이 되어서도 천식을 앓고 있는 경우가 많은데, 우리나라는 성인이

되어 증상이 나타나는 환자가 더 많아 천식 환자 연령대가 10세 정도 더 높다"고 말했다.

"처음에는 감기로 의심해 병원을 전전하다가 뒤늦게 천식 진단이 이뤄지는 경우가 많다"며 "천식을 조기에 진단하려면 증상이 애매할 때 반복적인 폐기능 검사를 하여 객관적인 증거를 찾아야 한다"고 김 교수는 전했다.

김 교수는 "상당수 환자가 증상이 개선됐다고 생각하면 더 이상 병원을 찾지 않다가 다시 증상이 나타나면 그때 잠시 병원을 찾고, 그 과정서 스테로이드를 반복 복용하는 악순환이 지속된다"며 "호흡기내과 의사한 명을 주치의로 삼아 꾸준히 관리해야 한다"고 말했다. 세잔이 평생 사과와 자신을 있는 그대로 보고 그린 것처럼, 천식도 그렇게 꾸준히 관찰하고 관리해야 한다.

명화에 감동받아 어지럽고 심장 뛴다?

엘리자베타 시라니

예술 작품을 감상할 때 감동이 몰려오는 수준을 넘어, 심장이 빨리 뛰고, 의식이 혼란해지고, 어지럼증을 느끼는 것을 스탕달 증후군이라고 부른다.

《적과 흑》을 쓴 프랑스 작가 스탕달Stendhal은 1817년 이탈리아 피렌체를 찾아 아름다운 미술품을 보다가 무릎 힘이 빠지고 심장이 빠르게 뛰는 일을 수차례 경험했다고 한다. 그는 이런 현상을 이탈리아 여행기에 자세히 묘사했는데, 1989년 한 이탈리아 정신의학자가 스탕달과 같은 증세를 경험한 여행객 사례 100여 건을 발표하면서 그런 증세가 널리 알려졌다. 이후 명화를 보다 어지럼증을 느끼면 스탕달 증후군이라고 부른다. 실제로 피렌체 미술관 근처 병원에는 한 달에 한 명꼴로 그림을 보다 실려간다고 한다.

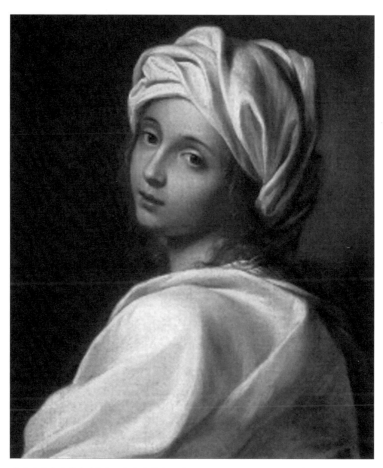

엘리자베타 시라니, 〈베아트리체 첸치의 초상 Portrait of Beatrice Cenci〉 1662, 로마 바르베리니 국립미술관

스탕달이 환각에 빠질 정도로 감동을 느꼈다는 그림은 17세기 화가 엘리자베타 시라니^{Elisabetta Sirani, 1638~1665}가 그린 베아트리체의 초상이다. 여인의 눈매에는 슬픔이 묻어 있다. 입술은 침묵을 말하고 있다. 뒤를 돌아보는 모습에는 회한이 담겨 있다. 비극적 생애가 투영돼 있다. 베아트리체는 자신에게 성폭력을 가한 아버지를 죽인 죄로 스물세 살에 형장의 이슬로 사라졌다. 초상을 그린 화가도 아버지에게 학대받았기에 슬픈 여인의 모습은 아름답게 승화됐다. 한 그림에 두 여인의 비극이 교차하니, 어지러운 감상이 나올 만하다.

하지만 신경외과 의사들은 스탕달 증후군은 고개를 지나치게 젖히고 그림을 본 결과라고 말한다. 대형 미술관에 높게 걸린 그림이나 조각상, 천장 벽화를 보려면 고개를 뒤로 젖혀 봐야 하는데, 그런 자세에서는 목뼈에서 후뇌로 들어가는 척추동맥이 뒤틀릴 수 있다. 감상에 빠지면 자신도 모르게 그 자세를 오래 하게 된다. 그 과정서 소뇌와 후두엽 뇌혈류가 감소한다. 이런 연유로 일시적 뇌졸중이 생겨서 쓰러진다는 것이다. 사람에 따라 목 젖힌 자세에 척추동맥이 쉽게 뒤틀리는 일이 생긴다.

미용실에서 목을 뒤로 젖혀 머리를 감기는 경우가 있는데, 이후 어지럼증을 느끼는 사람이 종종 있다. 마찬가지 원리로 발생하여, 미용실 뇌졸중이라고 부른다. 머리 감을 때는 푹신한 목 받침대를 둬야 한다. 명작을 대한 감동 현기증이 척추동맥 굴절 때문이라니, 심리학보다 해부학이 먼저다. 스탕달의 교훈, 그림 볼 때는 뒷목을 수시로 풀어줘야 감동이 오래 간다.

작곡과 지휘 넘나든 천재 음악가

구스타프 말러

오스트리아 작곡가이자 지휘자 구스타프 말러^{Gustav Mahler, 1860~1911}는 천재적인 재능으로 한 시대 음악을 장식했다. 스무 살도 되기 전에 지휘자로 이름을 날리기 시작해, 27세에는 빈 궁정극장 지휘자 명예를 얻었다. 세상의 모든 소리를 교향곡에 담아내려는 듯, 갖가지 악기를 동원한 방대한 악기 편성과 거대한 구상을 펼친 9곡의 교향곡도 남겼다. 지나치게 독특한 연주로 당대엔 큰 인기를 얻지 못했지만, 오늘날 말러의 교향곡은 수많은 마니아를 내고 있다.

말러가 세상을 뜨기 4년 전, 세균 감염에 의한 심장판막 질환이 발병했다. 심방세동 진단도 받았다. 이는 좌심방이 불규칙하게 뛰는 부정맥으로, 일시적으로 박동이 멈춘 여파로 뇌경색이나 급사 위험이 생긴다.

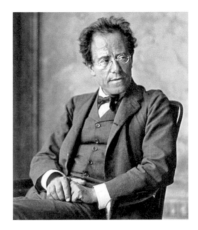
구스타프 말러의 사진 ⓒ위키피디아

이후 말러는 죽음의 공포에 시달리며 걸음걸이 수까지 세면서 천천히 걸었다고 한다.

심방세동은 대표적인 고령화 질환으로 60세 이상에서는 100명 중 4명, 80세 이상은 10명 중 1명꼴로 발생한다. 박진규 한양대병원 심장내과 교수는 "말러처럼 심장판막 질환이 생기면 심방세동이 일찍 발생하게 된다"며 "심장박동이 불규칙하고 판막 질환으로 혈류 흐름이 원활치 않으면 조금만 활동해도 쉽게 지치고 숨이 찬다"고 말했다. "당시에는 변변한 치료제도 없었기에 안정을 취하는 방법 외에는 대안이 없었을 것"이라며 "현재는 심방세동을 치료하는 약물이나 시술이 보편화되어 있고 심장판막 질환도 조기 진단 치료가 가능하다"고 말했다.

박자에 맞춰 걸었던 말러, 엇박자 심장박동은 스스로 지휘 통제할 수 없었으니, 그의 음악은 왠지 고독하고 장엄하면서도 고요하다. 51년의 짧은 생애가 미완성으로 끝난 10번 교향곡처럼 아쉽다.

세상에서 가장 찬란한 꿈과 색을 선사한 화가

호안 미로

스페인 화가 호안 미로$^{\text{Joan Miró, 1893~1983}}$의 그림을 누구나 한 번쯤 봤지 싶다. 단순하면서 기묘한 상징 기호와 천진난만하고 유쾌함이 있는 도형이 그림에 등장한다. 미로를 초현실주의 화가라고 하는데, 소박한 색채와 형태는 현실적이다. 색깔과 모양이 얼마나 앙증맞은지, 우리나라에서 어떤 라면 포장지에 그의 작품이 쓰이기도 했다.

그는 90세 된 해 크리스마스 날 스페인의 아름다운 섬, 축구 선수 이강인이 뛰었던 마요르카에 있는 자택에서 심장마비로 죽음을 맞았다. 정확한 사인은 알려지지 않았으나, 예상치 못한 돌연사인 것으로 보아 대동맥 판막 협착증으로 추정된다. 심장 피가 대동맥으로 뿜어져 나가는 관문이 딱딱해져서 잘 열리지 않는 상태로, 대동맥으로 나가는 혈류가 급

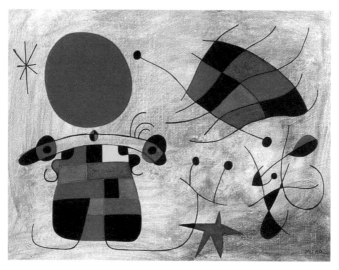

호안 미로가 1953년에 그린 〈화려한 날개의 미소 The Smile of the Flamboyant Wings〉 1953, 선사시대 동굴 그림에서 영감을 얻었다. 그림 배경에 자기 손자국을 남겼다. www.Joan-Miro.net

격히 줄면 종종 급사가 일어난다. 그는 마라토너 황영조가 뛴 바르셀로나 몬주익 언덕에 안장됐다.

국형돈 한양대병원 심장내과 교수는 "대동맥 판막은 하루에도 수만 회 여닫히는 과정을 반복하다 보니, 사람이 늙는 것처럼 판막도 함께 노화하고 종국에는 잘 열리지 않게 된다"며 "대표적 노인성 심장 질환으로, 80대 이후 10% 이상이 판막 협착을 보인다"고 말했다.

중증 판막 협착증은 약물로 치료되지 않고 판막을 교체해야 생존율이

높아진다. 그동안 수술로 판막을 갈아 끼우는 판막 치환술이 표준 치료였으나, 전신 마취와 가슴을 여는 수술이 고령 환자에게 부담이었다.

요즘 이를 대체하는 경도관 대동맥 판막 이식술$^{TAVI \cdot 타비}$이 주목받고 있다. 국형돈 교수는 "타비는 전신 마취 없이 사타구니 옆 동맥에 가느다란 관을 넣어 대동맥에 올려서 시술한다"며 "기존 낡은 대동맥 판막에 새로운 인조 판막을 덧씌워 설치하는 방식"이라고 말했다. 시술은 보통 1시간 걸린다. 비용은 3000만 원 정도인데 80세 이상은 건강보험을 적용 받아 10% 이하의 비용만 내고 시술을 받을 수 있다.

미로가 세상을 뜨자, 스페인은 세상에서 가장 찬란한 꿈과 색을 선사한 인물이 사라졌다고 애도했다.

Episode 27

어둠 속에서 더욱 빛나는 진주

요하네스 페르메이르

〈진주 귀걸이를 한 소녀^{The Girl with a Pearl Earring}〉를 그린 네덜란드 화가 요하네스 페르메이르^{Johannes Vermeer, 1632~1675}. 그는 43세에 요절하여 작품을 37점밖에 남기지 못했다. 1년에 두 점 정도를 그렸는데, 아이는 11명 낳았다. 진주는 그림 21점에 등장한다.

이 그림은 여러 이름으로 전해지다가 20세기 말에 '진주 귀걸이를 한 소녀'로 자리 잡았다. 소녀가 머리에 쓴 것은 동양 터번이라고 한 장식이다. 검은 배경에서 고개를 옆으로 돌린 소녀의 시선과 눈망울에서 묘하면서도 선한 친근감이 느껴진다. 그림을 북유럽의 모나리자라 부르는 이유다.

페르메이르는 갑자기 쓰러지며 앓아 누운 지 반나절 만에 세상을 떠났다. 정황상 심장 발작이 사망 원인으로 꼽힌다. 흔히 하트 어택^{heart attack}이라고 하는데, 정식 의학 용어는 아니다. 이용구 한양대구리병원 심장내과 교수는 "의학계에서는 이런 경우 급성 심정지^{sudden cardiac arrest}라고 한다"며 "목격자가 있는 경우 증상 발현 후 1시간 이내에 심정지에 이르거나, 목격자가 없다면 24시간 전까지 무사한 것이 확인된 사람이 심정

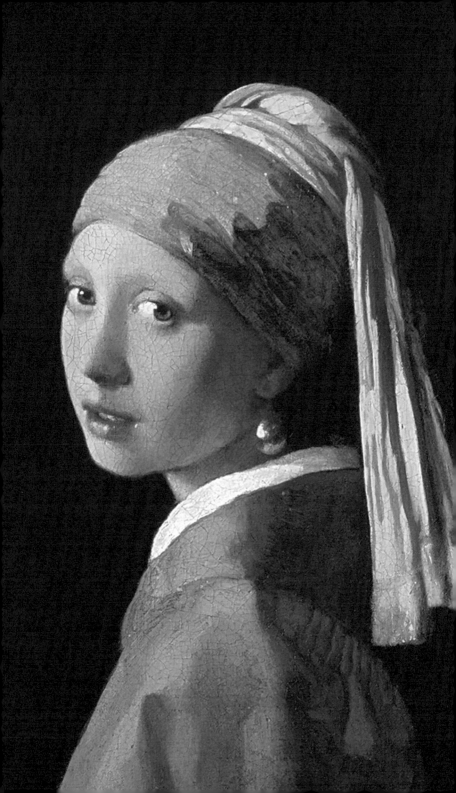

네덜란드 화가 요하네스 페르메이르가 1665년에 그린 〈진주 귀걸이를 한 소녀 The Girl with a Pearl Earring〉 1665, 네덜란드 헤이그 마우리츠하위스 미술관

지 상태로 발견되는 경우"라고 말했다.

원인은 심근경색증과 같은 관상동맥 질환이 압도적으로 흔하다. 35세 이하에서는 원인 미상 부정맥 심실 빈맥도 많다. 전체 급성 심정지 환자의 50%가 심정지가 첫째 증상으로 알려져 있을 정도로 예고 없이 찾아온다. 조용히 있는 게 무서운 법이다.

이용구 교수는 "전형적 증상인 흉통은 주요 관상동맥의 70% 이상이 좁아져 있어야 나타나는 경우가 많아서, 그 전까지 무증상인 경우가 흔하다"며 "고혈압, 당뇨병, 고지혈증, 흡연, 수면 무호흡증, 비만, 심방세동, 심비대증 등이 있는 경우는 관상동맥 경화 정도를 체크하는 것이 좋다"고 말했다. 요즘 남자들도 우아함을 드러내느라 진주 목걸이나 귀걸이를 하는 경우가 늘었다. 페르메이르가 강심장이었다면 '진주 소년'을 그렸지 싶다. 어찌 됐건 진주는 어두워야 더욱 빛난다.

과감하고 화려한 팝아트 작가

앤디 워홀

〈통조림 깡통^{Campbell's Soup Cans}〉, 〈마릴린 먼로^{Marilyn Monroe}〉, 〈마오쩌뚱 ^{Mao}〉을 그린 팝 아트 창시자 앤디 워홀^{Andrew Warhola Jr., 1928~1987}. 그는 미 국 뉴욕에서 담낭 제거 수술을 받은 다음 날 숨을 거뒀다. 그의 나이 59 세였다. 당대 최고 인기를 누리던 작가의 황망한 죽음인지라, 의료 사고 논란이 제기됐다. 훗날 워홀의 상태가 간단치 않았음이 알려졌다.

워홀은 십수 년간 담낭에 문제가 있어서 진작에 수술을 받아야 했지 만, 병원이 무서워 수술을 차일피일 미뤘다. 그 사이 담낭은 염증과 농양 으로 문드러진 상태가 됐다.

워홀의 아버지도 담낭염으로 세상을 떴으니, 집안에 유전성 담낭 질환 이 있었던 것으로 파악된다. 이에 의사는 워홀에게 담낭에 무리가 가지

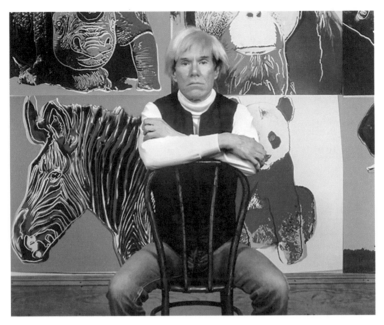

않도록 저지방 식단을 권했지만, 워홀은 초콜릿과 견과류 등 고지방 음식을 즐겨 먹었다고 한다. 정윤경 한양대병원 간담췌외과 교수는 "담낭은 간에서 만들어진 담즙을 담고 있는 물풍선 같은 구조를 하고 있다가 지방질 음식이 들어오면 소화를 위해 담즙을 십이지장으로 짜주는 기능을 하기 때문에 담낭에 손상이 생기면 그런 기능을 잃어버리게 되어 담낭 전체를 제거하는 수술을 하게 된다"며 "담석증 악화를 막으려면 고칼로리, 고지방 식이를 피해야 한다"고 말했다.

워홀이 병원을 두려워한 것은 각종 질병에 시달렸기 때문으로 본다.

8세에 신경 기능 이상으로 팔다리가 멋대로 움직이는 무도병에 걸려 고생했다. 29세에는 코 피부 종양으로 성형수술을 받았다. 40세에는 총격을 받아 응급실에서 사망 선고가 나올 정도로 중태였으나 기적적으로 살아났다. 배 여러 곳에 수십 바늘의 봉합 자국이 있다. 그럼에도 워홀은 특유의 발랄한 그림을 이어갔다.

앤디 워홀이라는 이름은 가명이고, 트레이드 마크 은빛 머리카락은 가발이다. 장례식은 만우절에 열렸다. 인생이 팝 아트 같다. 그가 황망히 죽지 않았다면, "영정 사진도 팝 아트풍으로 만들려고 했겠지요?"

Episode 29

앉을 수 없던 화가는 누워서 색종이를 오렸다

앙리 마티스

야수파로 유명한 프랑스 화가 앙리 마티스^{Henri Matisse, 1869~1954}. 그는 원색을 대담하게 사용하고, 거친 형태를 특징으로 하는 미술 사조 야수파 선도자였다. 빛의 변화에 의존하지 않고, 자기만의 색을 썼다. 빨강과 초록, 주황과 파랑 등 강렬한 보색대비와 역동적인 붓놀림으로 새로운 방식의 화풍에 맹수처럼 달려들었다. 피카소와 친구이자 라이벌이었다.

노익장을 과시하며 왕성한 작품 활동을 하던 1941년, 72세 나이에 대장암 진단을 받는다. 이후 수술과 합병증으로 13년간 침대 생활에 빠진다. 이젤 앞에 앉을 수도, 붓을 쥘 수도 없었다고 한다.

마티스는 사냥을 포기하지 않는 야수처럼 투병 생활 중에도 그림을

앙리 마티스가 대장암 투병 중에 그린 〈이카루스 Icarus〉 1947, Jazz《Duthuit Books 22》.
색종이를 오려서 역동적인 모습을 연출했다.

만들었다. 침대에 누운 채 색종이를 가위로 오려 붙이는 콜라주 기법을 처음으로 선보였다. 그때 나온 것이 재즈 시리즈로, 강렬한 파랑으로 역동적인 모습을 연출했다. 77세 화가는 아이처럼 유쾌하고 따뜻한 색종이 작품을 쏟아냈다.

당시 서양에서도 대장암은 드물었고, 위암이 흔했다. 냉장고의 등장으로 절이고 삭힌 음식 섭취가 줄면서 위암이 사라지고, 고기 섭취가 늘면서 대장암이 많아졌다. 한국은 절이고 짠 음식을 먹고, 헬리코박터 감염률이 높아 여전히 위암이 많다. 최근에는 식습관의 서구화로 대장암이 위암을 제치고 있다. 증가 속도가 세계 최고 수준이다. 유정아 외과 전문의는 "대장암 증상으로 대변에 출혈이 있거나, 변이 가늘어지는 것, 변에 점액이 섞여 나오는 것, 하복부 통증 등이 있다"며 "40세 이상은 증상이 없더라도 5년에 한 번 정도는 대장 내시경 검사를 받는 것이 좋다"고 말했다. 섬유질 섭취가 많으면 배변 속도가 빨라져, 암 발생 유발 성분이 대장에 머무는 시간이 줄면서 대장암 발생 예방 효과를 낸다.

마티스는 스무 살 때 맹장염을 앓아 요양 생활을 하다 법학을 그만두고 화가로 나선다. 질병을 이겨낸 환자들은 병을 앓고 나서 새로운 삶의 역사를 만들어 가게 됐다고 말한다. 암도 그림도 선도적으로 이끈 마티스가 그랬다.

야윈 흰 소는 이중섭 자신이었다

이중섭

　이중섭[1916~1956]은 한국 근대화의 상징적인 인물이다. 현대사와 맞물려 비극적인 삶을 살았고, 마흔에 생을 마감했다. 부유한 집안에서 태어나 일본 유학까지 갔으나, 한국전쟁을 겪으면서 가족과 이별, 궁핍, 투병으로 이어진 삶을 살았다. 그릴 종이가 없어서 담뱃갑 은종이에 그림을 그렸다는 일화가 척박한 화가 생활을 알려준다.

　그가 세상 뜨기 2년 전에 그린 작품 〈흰 소[White Ox]〉를 보자. 평소 소를 좋아했던 이중섭은 우직하고 성실한 소를 우리 민족에 빗대어 그렸다고 한다. 흰 소는 백의민족을 연상시킨다는 해석이다.

　그러나 흰 소의 몸집을 보면, 우직함과 거리가 멀다. 매우 야위었고, 살은 없이 골격만 도드라져 있다. 전쟁 이후, 먹고 살기 힘들었던 상황을 표

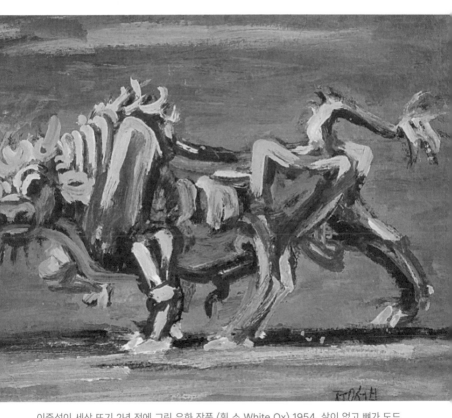

이중섭이 세상 뜨기 2년 전에 그린 유화 작품 〈흰 소 White Ox〉 1954. 살이 없고 뼈가 도드라진 모습이 당시 영양실조를 겪던 그의 삶을 말해준다는 해석이다. 홍익대 박물관

현했다는 분석이다. 흰 소 체형은 이중섭 몸 자체이기도 했다. 그는 잦은 음주와 궁핍한 생활로 영양실조를 앓았다.

전대원 한양대병원 소화기내과 교수는 "이중섭은 간질환을 앓은 지 6년 만에 죽음을 맞았는데, 일반적인 간질환 경과보다 매우 빠른 속도"라며 "영양실조와 간경변이 동시에 오면, 간질환 악화가 급속히 이뤄진다"고 말했다. 만성 간질환자와 영양 상태는 서로 맞물리며 생존 기간에 크게 영향을 미친다. 전대원 교수는 "간경변 환자는 간에 에너지를 축적하는 저장 공간이 줄어들어 10~12시간만 금식해도 간 내에 에너지원으로 저장된 글루코스가 고갈돼 금세 기아 상태에 빠진다"고 말했다. 이에 만성 간질환자는 한 번에 많은 양의 식사를 하는 것보다, 여러 번 적은 양으로 나눠서 하고, 야간에도 가벼운 식사를 섭취하는 것이 도움 된다.

알코올성 간질환자에게는 항산화 작용을 하는 비타민 B1과 비타민 E, 아연 결핍도 와서 간질환 악화가 촉진된다. 이들에게 아미노산을 포함한 적극적인 영양 섭취 치료를 하면 사망률이 떨어진다고 전 교수는 전했다.

〈흰 소〉에게, 앙상해도 뭔가를 버티며 어딘가에 달려가려는 기운이 보인다. 이중섭은 험난한 세상을 그렇게 붓과 몸으로 겪었다.

Episode 31

어렵지 않은 수수께끼

귀스타브 모로

귀스타브 모로^{Gustave Moreau, 1826~1898}는 프랑스의 상징주의 화가다. 성서 이야기나 신화를 많이 그려 이름을 날렸다. 상징주의는 19세기 말부터 20세기 초에 걸쳐 프랑스를 중심으로 유행한 예술 사조이다. 자연주의를 거부하고, 사실주의에서도 벗어났다. 주관을 강조하고, 대상을 상징화하여 표현했다.

모로는 30대 초반 이탈리아를 여행하면서 신화적 인물을 통해 인간의 번민과 고통을 형상화했다. 38세 때 그린 〈오이디푸스와 스핑크스^{Oedipus and the Sphinx}〉로 큰 명성을 얻게 된다. 이 그림은 고대 그리스의 비극 작가 소포클레스의 작품을 바탕으로 했다. 오이디푸스왕이 여행 중 스핑크스를 만나는 장면을 묘사했다. 오이디푸스는 스핑크스의 수수께끼에 올바

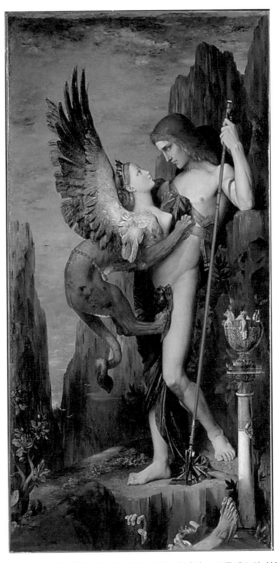

프랑스 화가 귀스타브 모로가 고대 그리스의 작가 소포클레스의 희곡
을 바탕으로 그린 〈오이디푸스와 스핑크스 Oedipus and the Sphinx〉
1864. 뉴욕 메트로폴리탄 미술관

르게 답해야 살 수 있었고, 실패는 죽음을 의미했다. 수수께끼는 "아침에는 네 발, 오후에는 두 발, 밤에는 세 발로 걷는 것은 무엇인가?"였다. 오이디푸스는 "사람은 어렸을 때 네 발로 기어다니고, 어른이 되어 두 다리로 걷고, 늙어서는 지팡이를 사용한다"며 수수께끼를 맞혔고, 자유를 얻었다는 이야기다.

모로는 8000여 점의 그림을 남기고, 72세에 위암으로 사망했다. 위암은 기원전 1600년경 문서에 기록될 정도로 역사가 깊다. 20세기 초까지 대부분 사망 후 부검을 통해서 위암을 알았다. 위암 진단은 내시경으로 속을 들여다보면서 급속히 발전했다. 가느다란 관을 위 속에 넣는 지금의 위내시경 방식은 1960년대에 등장했다.

냉장고의 보급으로 염장 음식 섭취가 줄면서 전 세계적으로 위암은 줄었다. 하지만 우리나라에서는 여전히 한 해 2만 명의 환자가 발생한다. 소금과 간장에 삭히고 절인 음식을 여전히 많이 먹는 데다, 위암 발병 주범 헬리코박터 파일로리균 감염률이 높은 탓이다. 감염 양성으로 나오면, 제균 치료를 받는 게 좋다.

박찬혁 한양대구리병원 소화기내과 교수는 "위암이 위점층에만 있고 림프절 전이가 없는 경우에는 수술이 아닌 내시경 절제술만으로도 완치가 가능하다"며 "그렇게 되려면 증상이 없더라도 최소 2년에 한 번 위내시경 검진을 받는 것이 필요하다"고 말했다. 위암 문제는 존재하나, 이제 풀기 어려운 수수께끼는 아니다.

죽음은 길게 이어지며 후대를 살린다

나쓰메 소세키

일본의 '셰익스피어'로 불리는 소설가 나쓰메 소세키夏目 漱石, 1867~1916.
작품으로는 《도련님》, 《나는 고양이로소이다》, 《마음》 등이 널리 알려져
있다. 당대 영국 유학파로, 수필·한시 등 다양한 작품을 남겼다. 메이지 시
대 대문호로 꼽히며, 소세키의 초상은 일본 지폐 천 엔권에 모셔지기도
했다.

그가 1905년에 발표한 《나는 고양이로소이다》는 말하는 이가 고양이
로, 어느 새끼 고양이가 학교 영어 교사 집에 들어가 빌붙은 후, 고양이로
서 겪는 일과 교사의 생활에 대해 이야기하는 소설이다. "저렇게 매일 빈
둥거리며 지내면서도 선생을 할 수 있는 것을 보면, 고양이라고 하지 못
하란 법도 없겠다"라며 너스레 떨면서 세상에 대한 풍자를 늘어놨다.

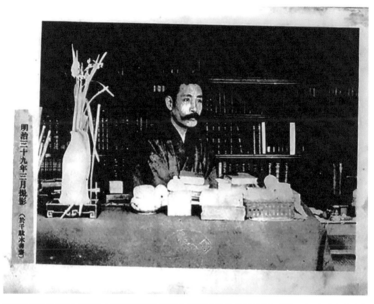

1915년에 발간된 나쓰메 소세키 전집에 실린 소세키의 모습. 콧수염을 기른 모습이 인상적이다.
일본 국립 국회 도서관

《도쿄가 사랑한 천재들》을 쓴 조성관 작가는 "소세키는 평생 위궤양에 시달렸고, 수선사라는 절에 휴양 갔다가 피를 토하고 쓰러져 정신을 잃은 적도 있다"며 "극심한 위경련의 고통 속에서도 인간의 도리를 외쳤다"고 말했다.

소세키는 결국 위궤양 출혈로 향년 49세에 세상을 뜬다. 그의 죽음은 현대 일본의 의료 정책에 영향을 미쳤다. 위궤양의 주된 원인은 위장에 살며 위산을 먹고 사는 헬리코박터 파일로리균 감염이다. 파일로리균이 위점막을 헐게 하여 위암 발생 요인으로도 작용한다. 균 감염 시 10일 정도의 항생제 제균 치료를 하면, 위궤양·위암 예방 효과를 얻는다. 일본에서는 이를 건강보험으로 광범위하게 지원해주는데, 그 당위성을 말할 때마다 소세키의 위궤양 죽음이 거론된다. 소세키가 현대에서 항생제 치료를 받았다면, 오래 살면서 많은 작품을 더 남겼을 것이라는 얘기다. 국내에서도 위장병 증세가 있고, 균 감염이 있으면 제균 치료가 건강보험으로 지원된다. 소세키의 삶은 짧았지만, 죽음은 길게 이어지며 후대를 살리고 있다.

척추의 비밀

우리의 중심을 지키는 힘

고통과 인내의 진통제

프리다 칼로

몸 한가운데 척추 선을 가로지르는 철탑이 눈에 먼저 들어온다. 철제 보정기다. 그리스 신전 기둥 모양을 하고 있지만, 기둥에 조각조각 금이 가있다. 부서진 기둥을 암시한다. 몸통은 천 벨트 코르셋으로 둘러싸여 있다. 눈가에 눈물이 맺혀있고, 얼굴과 몸 곳곳에 못이 박혀 있다. 극심한 아픔과 커다란 통증 속에 있음을 암시한다. 몸 뒤로 보이는 배경은 황량하고 건조한 사막이다. 그래도 굵은 M자형 눈썹과 거뭇한 콧수염에서 고통을 견디는 여인의 인내가 느껴진다. 자세는 무너지지 않고 꼿꼿하게 서 있다.

프리다 칼로, 〈부서진 기둥 The Broken Column〉 1994, 돌로레스 올메도 박물관

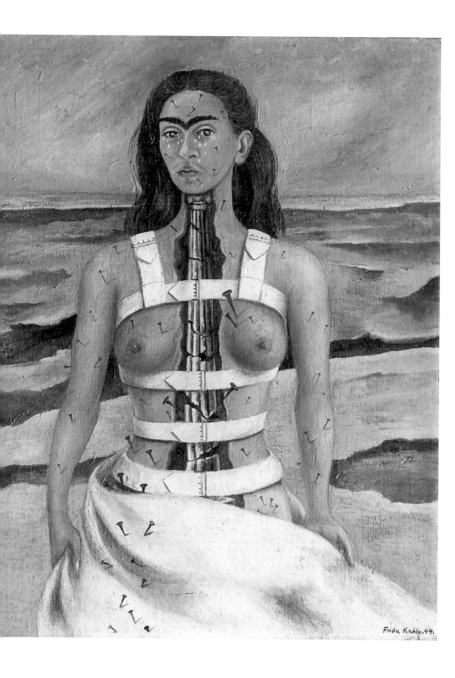

이 그림은 멕시코의 초현실주의 여성 화가 프리다 칼로$^{Frida\ Kahlo,}$ $^{1907\sim1954}$가 1944년 그린 〈부서진 기둥$^{The\ Broken\ Column}$〉이다. 그가 척추 수술을 받은 직후에 그렸다. 칼로는 1925년 열여덟 나이에 버스를 타고 가다 교통사고를 당했다. 왼쪽 다리는 대퇴골 골절을 비롯해 열 군데 가까이 골절상을 입었다. 척추도 세 군데 부서졌다. 오른쪽 발은 으깨진 채 탈구됐다. 이후 칼로는 32번의 수술을 받으며, 통증이 그의 삶에 박혔다. 한성구 서울의대 호흡기내과 명예교수는 그림 속의 의학(일조각 펴냄) 책을 내면서 "그림 속 인물을 통해 칼로는 울고 있으며, 황량한 벌판을 배경 삼아 자신이 외로운 존재임을 나타냈다"며 "전체적으로 여성스러운 곡선을 보여주지만, 육체의 고통과 무너진 여성성을 형상화한 그림"이라고 말했다.

칼로가 2022년 한국 병원의 진료실에 있다면 그의 통증은 어떻게 됐을까. 예전에는 심한 통증을 해결하기 위해 통증이 느껴지는 부위를 수술하거나 성난 신경을 가라앉히는 소염진통제를 썼다. 이제는 말초를 넘어 통증의 근원지인 뇌나 척수를 향한 중추적 대응을 한다. 난치성 통증 치료 전문가 이평복 분당서울대병원 마취통증의학과 교수는 "신경이 압박 받아 3개월 이상 만성적인 통증이 나타나는 경우 마약성 약제를 척추관 안의 척수에 직접 주입하기도 한다"며 "약을 복용하는 것에 비해 300배 가까운 진통 효과를 낸다"고 말했다. 약물을 척수 안에 조금씩 주입해주는 펌프도 나와 있다.

척수 전기 자극기도 동원된다. 이 교수는 "약물 치료로 해결되지 않을 때는 척수 안에 전극선을 넣어서 전기를 흘려주면, 일종의 방해전파 역

할을 하여 신경이 통증을 잘 느끼지 못하도록 한다"고 말했다. 때론 뇌 속에 이 같은 효과의 전극선을 심기도 한다. 진료실 밖 미술관 속 칼로의 부서진 기둥 그림은 고통과 인내에 대해 이해하고 공감하게 되는 심리적 진통제 역할을 한다.

Episode 34

하늘을 떠받치는 아틀라스

그리스 신화에 나오는 아틀라스는 하늘과 지구를 떠받치고 있다. 그런 동상이나 조각을 흔히 볼 수 있다. 아틀라스는 거대한 신의 종족 티탄에 속했다. 제우스와 티탄의 싸움에서 아틀라스는 제우스를 상대로 싸웠는데, 티탄이 제우스에게 패하자 아틀라스는 그 벌로 대지의 서쪽 끝에 서서 하늘을 떠받드는 형벌을 받는다. 그게 아틀라스 동상의 기원이다.

아틀라스는 척추뼈 이름으로 쓰인다. 목뼈(경추) 7개 중에서 맨 위에 있는 뼈가 아틀라스다. 한자어로는 환추環椎다. 척추뼈 최상단에서 두개골을 떠받치고 있다. 그 모양새가 그리스 신화 아틀라스가 하늘을 떠받치고 있는 것과 같다고 해서 경추 1번을 아틀라스라고 이름 붙였다.

아틀라스는 다른 척추뼈와 달리 편평하고 넓다. 맷돌 아랫돌처럼 두개

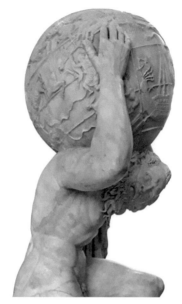
아틀라스 동상 ⓒ위키피디아

골에 밀착해서 머리가 움직일 때 두개골이 너무 크게 회전해 이탈하는 것을 막는다. 궁극적으로 뇌를 보호하는 역할이다.

아틀라스를 포함해 경추 7개는 무게 약 5kg의 머리를 평생 이고 살아가야 할 운명이기에 C자형 커브를 유지하고 있다. 위에서 내려오는 하중을 효율적으로 분산하기 위한 물리학적 구조다.

이 절묘한 형태를 무너뜨린 게 200g도 안 되는 스마트폰이다. 사람들은 스마트폰을 보려고 고개를 처박는다. 목뼈 정렬이 앞으로 쏠리면서 거

북목이 된다. 경추 위아래를 단단히 붙잡아 주던 인대와 근육이 늘어나면서 느슨해진다. 그 틈으로 목 디스크가 튀어나와 척수 신경을 누른다. 2000년대 후반 목디스크 환자가 급증하기 시작했는데, 스마트폰이 등장한 시기와 같다. 특히 20~30대 환자가 크게 늘었는데, 인대와 근육이 튼실한 젊은 사람들의 목디스크 증가는 스마트폰 과사용 말고는 설명할 수 없다. 새로운 문명은 새 질병을 낳는 법이다. 직립 인간이 목디스크 형벌을 피하려면 아틀라스를 본래 위치로 돌려놔야 한다. 스마트폰은 항상 눈높이에서 보라는 게 아틀라스의 하소연이다.

인생은 고단해도 예술은 길다

오귀스트 르누아르

프랑스의 대표적 인상주의 화가 오귀스트 르누아르^{Auguste Renoir,} ^{1841~1919}는 여성의 자태와 누드를 묘사하는 데 뛰어난 예술적 감각을 지 녔다. 따스한 색채로 포근함을 표현했다. 그는 "그림이란 아름다운 것이어 야 한다"고 했다.

1884년에 3년에 걸쳐 그린 〈목욕하는 여인들^{Les Grandes Baigneuses}〉에서 도 섬세한 아름다움이 묻어난다. 풍만한 육체, 윤기 나는 머릿결 등을 표 현한 섬세한 붓 터치가 눈길을 잡는다.

그랬던 그가 질병으로 그림 스타일이 바뀌었다. 50대부터 류머티스 관 절염을 앓기 시작했다. 손가락 마디 관절 활막이 염증으로 두꺼워지고

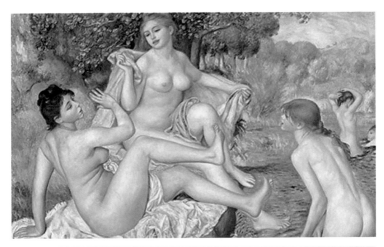

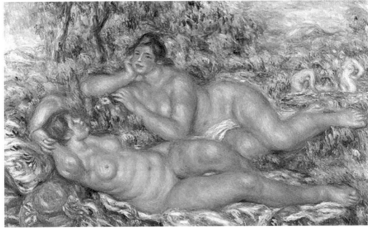

오귀스트 르누아르, (위) 〈목욕하는 여인들 Les Grandes Baigneuses〉 1884, (아래) 〈목욕하는 여인들 Les Baigneuses〉 1918

뒤틀렸다. 나중에는 붓을 손에 쥘 수 없게 됐으나 그럼에도 창작열은 식지 않았다. 비틀어진 손가락 사이에 붓을 넣고 끈으로 묶어 맨 채 통증을 이겨내며 캔버스에 붓을 찍듯이 그림을 그렸다.

〈목욕하는 여인들Les Baigneuses〉을 77세인 1918년에도 그렸는데, 그전 그림과 완전히 다르다. 선이 거칠고, 배에도 지방이 고여서 주름이 잡혀 있다. 여인들보다 황혼 같은 붉은 배경이 더 두드러진다. 손가락 마디가 염주 알처럼 굵고 손가락이 뒤틀린 류머티스 관절염 후유증 탓일 게다.

화가 르누아르는 의과대학 류머티스 관절염 강의 시간에 대표적 환자 사례로 등장한다. 자기 면역세포가 자기 조직을 공격하는 자가면역질환으로 4대1 정도로 여자에게 많다. 주로 30대에 생긴다. 드물게는 르누아르처럼 50~60대에 진단받는 남성도 있다. 배상철 한양대 류머티스병원 교수는 "아침에 일어났을 때 좌우 대칭으로 손발이 뻣뻣하고 아프다가 낮이 되면서 증세가 조금 나아지는 듯한 게 류머티스의 전형적 증상"이라며 "이런 상태가 한두 달 지속되면 정밀 검사를 받아야 한다"고 말했다. 아침에 관절이 붉어지는 조조 발적도 특징적 류머티스 증상이다. 배 교수는 "염증 매개 물질에 대한 생물학적 작용을 하는 주사제가 치료에 큰 진보를 가져다 줬고, 최근에는 먹는 약으로 중증 상태를 조절한다"며 "르누아르가 요즘 환자였다면 관절 변형이 생기기 전에 관리받아 섬세한 그림을 더 많이 남겼을 것"이라고 말했다. 르누아르의 말년 그림을 더 좋아하는 애호가도 많으니, 인생은 고단해도 예술은 길다.

기쁨의 화가

라울 뒤피

바다가 있는 노르망디에서 태어나고 자라면서 푸른색 바다를 많이 그린 프랑스 화가 라울 뒤피^{Raoul Dufy, 1877~1953}. 그는 '기쁨의 화가', '색채의 화가'로 불린다. 삶의 기쁨을 아름다운 색채로 표현했다고 해서 붙은 별명이다. 가난한 음악가 집안에서 태어나 어린 나이 때부터 돈을 벌어야 했던 뒤피는 15세부터 미술학교에 다니며 정식으로 그림을 배운다. 처음에는 인상주의에 심취했다가 마티스 작품에 빠지면서, 원색을 대담하게 사용하고, 거친 형태를 특징으로 하는 야수파 화가로 살았다. 밝고 경쾌한 음악적인 화풍으로, 평생 삶이 주는 행복을 주제로 그림을 그렸다.

그는 말년에는 그림에 검은색을 자주 썼다. 류머티즘 관절염에 시달리기 시작한 이후다. 뒤피는 혹독한 통증을 견디면서도 대지와 바다, 자연에 대한 찬가, 들판에서 노동하는 풍경 등을 그렸다.

라울 뒤피, 〈영국 함대의 르아브르 방문 The Visit of the English Squadron to Le Havre〉
1925, 르아브르 현대미술관

뒤피가 앓은 류머티즘 관절염은 자기 면역세포가 자기 세포를 공격하는 자가면역질환으로, 관절 내 활막에 염증이 생기는 병이다. 국내 류머티즘 인자 양성인 환자는 14만 명에 이른다. 주로 50~60대 여성에게 생긴다.

방소영 한양대구리병원 류마티스내과 교수는 "주로 큰 관절보다는 손과 발 등 작은 관절에 염증이 발생하는데, 폐, 혈관 등 다양한 곳에 염증이 생길 수 있다"며 "처음 시작은 손의 관절통이 많은데, 손가락 중간 마디와 손바닥 부위를 잘 침범하여 주먹을 꽉 쥘 수 없는 경우가 흔하다"고 말했다. 뒤피도 같은 이유로 붓을 손에 쥐기 힘들어했다.

치료는 단순히 통증을 조절하는 것이 아니라 질병 활성도를 줄여서 관절의 구조적인 손상을 막는 데 있다. 방소영 교수는 "발병 초기에 빨리 진단하고 질병 활성도와 예후를 고려하여 적극적인 약물 치료를 하는 것이 필요하다"며 "최근 다양한 새로운 치료제가 개발되어 류머티즘 관절염은 더 이상 불치의 병이 아니다"라고 말했다.

뒤피는 "내 눈은 못난 것을 지우게 되어 있다"고 했다. 실제 자가면역질환에서 긍정과 낙천은 질병 극복에 도움을 준다. 암울할수록 세상을 밝게 그린 뒤피는 결국 '기쁜 그림'만 남기고 떠났다.

72년간 재위한 임금을 괴롭힌 통풍

이아생트 리고

17세기에서 18세기 초까지 프랑스 국왕으로 지냈던 루이 14세^{1638~1715}. 그는 63세에 대관식 예복을 입은 화려한 초상화를 남겼다. 조선시대로 치면 숙종 때다. 루이 14세는 다섯 살에 왕위에 올라, 재위 기간이 72년이다. 평생 왕이었다. 그는 국왕의 권력은 신으로부터 받았다며, "짐이 곧 국가다"라는 말로 유명하다.

루이 14세 초상화를 그린 이는 이아생트 리고^{Hyacinthe Rigaud, 1659-1743}로 귀족 초상화 전문 화가였다. 그림 대상의 의상 및 사회적 배경을 정확히 묘사하여, 현대 패션 사진의 기원으로 불린다. 루이 14세는 정면으로 서지 않고, 몸을 왼쪽으로 살짝 틀고, 시선은 내려다보고 있다. 신이 인간을 상대하는 느낌을 준다. 인물 주변은 군주의 휘장과 상징들로 채워져 있다.

하지만 이 초상화에는 루이 14세가 오랜 기간 극심하게 시달린 통풍이 감춰져 있다. 춤을 좋아했던 왕답게 싱싱한 다리가 드러났지만, 오른발은 그림자에 가려 어둡게 보인다. 통풍으로 서 있지도 못하는 상태였지만, 지팡이로 교묘하게 권위를 살렸다.

중세 유럽의 왕들을 그린 그림에는 통풍에 걸려 발에 붕대를 칭칭 감고 있는 모습이 자주 나온다. 예전에는 왕이나 소수 귀족만 고기와 술을 맘껏 먹었을 것이다. 거기서 나오는 대사 물질 요산이 과도하게 축적된 것이 통풍이기에, 왕의 병으로 불렸다.

요즘은 누구나 왕처럼 먹어서인지, 해마다 환자가 늘면서 2021년에는 49만여 명이 통풍이다. 김성권 서울대의대 신장내과 명예교수는 "통풍은 당뇨병, 고지혈증 등 여타 만성질환 발병 위험과 연결된다"며 "통풍 환자 열 명 중 여섯 명은 대사 증후군도 앓고, 반대로 대사 증후군이 있는 젊은 남성은 통풍 위험이 2.4배 높다"고 말했다. 김 교수는 "통풍은 단지 발가락 관절 질환이 아니다"라며 "혈중 요산 농도가 높아지면 동맥경화증 위험도 증가하여 통풍 환자는 심혈관 질환 발생 여부를 조사해 봐야 한다"고 말했다. 이제 왕처럼 살면 일찍 죽는다. 루이 14세는 "짐이 곧 환자다"라고 현대인에게 말해야 한다.

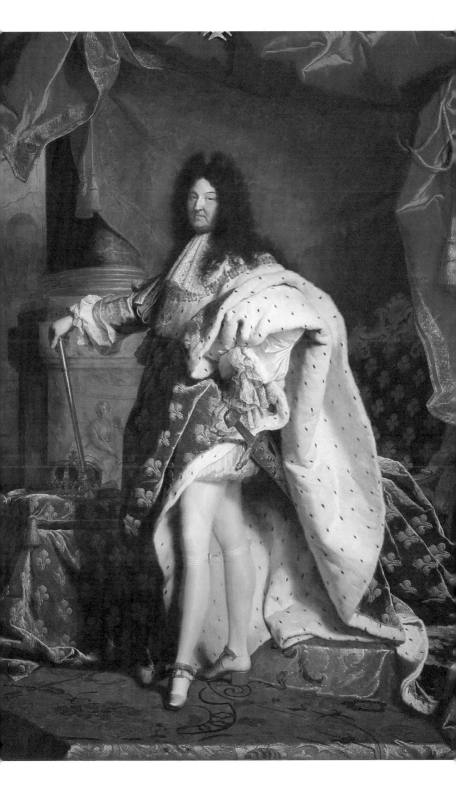

신체의 경고등

다양한 질병의 신호

Episode 38

묵묵히 이행하는 노동의 신성함

요하네스 페르메이르

〈진주 귀걸이를 한 소녀^{The Girl with a Pearl Earring}〉를 그린 네덜란드 화가 요하네스 페르메이르^{Johannes Vermeer, 1632~1675}. 그는 일상생활을 하는 평범한 여성의 모습을 화폭에 자주 담았는데, 대표적인 작품이 〈우유 따르는 여인^{The Milkmaid}〉이다. 페르메이르가 28살 때 그렸다. 그림은 성실히 일하는 여인의 일상을 카메라로 순간 포착한 듯한 느낌을 준다. 폴란드 시인 심보르스카는 이 그림을 두고 "하루 또 하루 우유를 따르는 한, 세상은 종말을 맞을 자격이 없다."고 했다. 묵묵히 이행하는 노동의 신성함을 찬양한 것이다.

그 묵묵히 이어진 노동은 여인의 왼 팔뚝에 도드라진 위팔노근이 상징적으로 보여준다. 우유 주전자를 받치고 있는 여인의 팔뚝에 위팔노근이

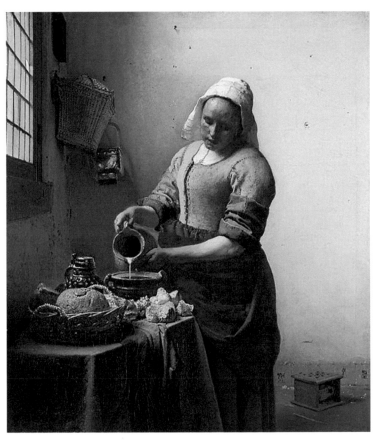

요하네스 페르메이르, 〈우유 따르는 여인 The Milkmaid〉 1658, 그림 속 여인의 왼쪽 팔뚝 튼실한 근육이 부단한 노동을 상징적으로 보여준다. 암스테르담 국립미술관

위팔두갈래근

위팔노근

튼실하게 불거져 있다. 위팔노근은 위팔뼈 바깥쪽에서 시작되어 아래팔뼈 바깥쪽인 노뼈에 달라붙은 근육이다. 서적 《미술관에 간 해부학자》의 저자 이재호 계명대의대 해부학 교수는 "위팔노근은 '맥주잔을 드는 근육'이라는 별칭이 있듯이 엄지를 위쪽으로 한 상태에서 팔꿈치 관절을 굽히려고 할 때 쓰는 근육"이라며 "대개의 일상생활에 필요한 동작을 담당하고 있어서 '생활 근육'이라고도 하는데, 〈우유를 따르는 여인〉에서 그 의미가 상징적으로 나타난다"고 말했다. 우유 여인의 튼실한 위팔노근은 그만한 노동의 결과인 셈이다.

그러나 일상에서 위팔노근을 쉼 없이 사용하다 보면 탈이 날 수 있다. 이재호 교수는 "위팔노근에 염증이 생기면 주먹을 쥐거나, 물건을 잡을 때 통증이 생긴다"며 "무거운 물건을 나르는 인부, 빨래 짜기, 걸레질 등의 가사노동을 많이 하는 주부, 아이를 자주 안아야 하는 보육교사 등에게 위팔노근 염증이 잘 생긴다"고 말했다. 평소에 위팔노근을 단련하려면 수직 방향으로 아령을 잡고 위아래로 움직이는 근육 운동을 하는 것이 좋다.

활기찬 삶은 근육 수고 덕이다. 분명코, 가만히 앉아서 우유를 받아 마신 사람보다 매일 우유를 따른 여인이 더 건강하게 오래 살았을 것이다. 근육이 연금보다 강하다는 것을 우유를 따르는 여인이 보여준다.

누구나 운동하는 시대

에드가르 드가

프랑스 인상파 화가 에드가르 드가$^{Edgar\ Degas,\ 1834~1917}$는 발레 무용수와 그들의 춤 동작을 즐겨 그린 화가로 유명하다. 발레 그림이 1500점에 이른다. 그는 순간적 움직임을 묘사하는 데 뛰어난 데생 화가였다. 댄서의 이목구비는 흐릿한 경우가 많다. 이는 망막 질환으로 드가의 시력이 나빠진 탓이기도 한데, 그것 때문에 동작에 더 집중하게 되는 효과가 생긴다.

드가의 춤 동작에서는 댄서의 어려움이 느껴진다. 연습에 지쳐 앉아 있는 발레리나가 등장하고, 원하는 동작이 안 나와 고민하는 모습이 나온다. 〈녹색 발레 스커트를 입은 댄서$^{The\ green\ Dress}$〉라는 제목의 이 그림에서는 발에 통증을 느끼며 발을 어루만지는 어린 무용수의 애처로운 모습이 잡혔다.

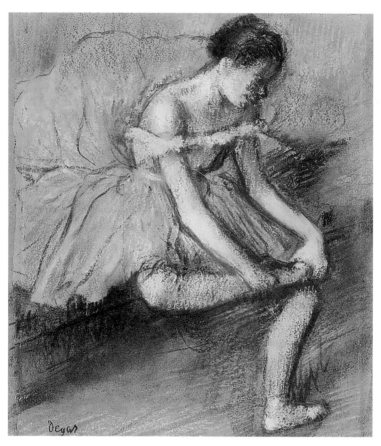

에드가르 드가, 〈녹색 발레 스커트를 입은 댄서 The green Dress〉 1896. 버렐 컬렉션 글래
스고 미술관

발레처럼 발을 많이 쓰는 춤이나 운동을 하거나, 오래 걷기를 많이 하면 족저근막염이 생길 우려가 커진다. 족저근막은 종골(발뒤꿈치뼈)부터 발바닥 근육을 감싸고, 발바닥 아치arch를 유지하며 충격을 완화하는 단단한 섬유막을 말한다. 이곳에 무리한 힘을 받으면 염증과 통증이 발생한다. 족저근막염은 운동선수에게 흔한데, 스포츠 인구가 늘면서 일반인에게도 많다. 환자는 2022년 27만여 명으로 최근 10년간 두 배 늘었다. 평균 발병 나이는 45세다.

김민욱 가톨릭대 인천성모병원 재활의학과 교수는 "아침에 일어난 직후 처음 몇 발자국 디딜 때 발뒤꿈치 부위에서 찢어지는 듯한 통증을 느끼다 점차 걸음을 걸으면서 통증이 줄어드는 증상이 특징"이라고 말했다. 진단은 초음파 검사로 가능하다. 근막이 파열되면 그 부위가 부어올라 두께가 두꺼워지기 때문이다.

족저근막염은 보통 족저근막이 밤사이 수축돼 있다가 아침에 급격히 이완되면서 통증이 발생하는데, 보조기를 사용해 밤사이 족저근막을 이완된 상태로 유지해 주면 증상을 완화할 수 있다.

김 교수는 "예방을 위해서는 무리한 운동을 피하고, 적정 체중을 유지하며, 하이힐과 너무 꽉 끼는 신발은 피하고, 뒷굽이 너무 낮거나 바닥이 딱딱한 것도 좋지 않다"고 말했다. 요즘은 누구나 운동선수처럼 살아간다. 발을 아끼고 보호하자.

Episode 40

강인함과 승리를 향한 의지의 상징

자크 루이 다비드

자크 루이 다비드^{Jacques-Louis David, 1748~1825}는 신고전주의 프랑스 화가다. 신고전주의는 로코코, 바로크 등 고전에 대한 새로운 관심에서 출발한 풍조로, 18세기 말부터 19세기 초에 걸쳐 프랑스를 중심으로 유럽 전역에 유행한 예술 양식이다. 고고학적 정확성을 중시하되, 합리주의 미학에 무게를 뒀다.

다비드는 나폴레옹 1세 정치 체제에 협력했고, 나폴레옹이 황제가 된후 궁정 화가가 됐다. 〈나폴레옹 1세의 대관식^{Le Sacre de Napoléon}〉이 그의 작품이다. 다비드는 고전을 주제로 한 그림을 많이 남겼는데, 대표적인것이 〈호라티우스 형제의 맹세^{Le Serment des Horaces}〉다. 호라티우스 가문의삼 형제와 아버지가 공화국을 위해 목숨을 바치겠다고 맹세하며 경배하

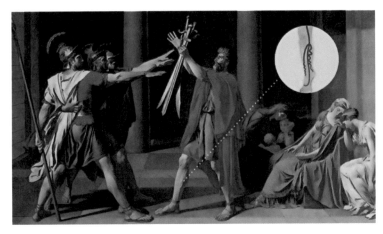

자크 루이 다비드, 〈호라티우스 형제의 맹세 Le Serment des Horaces〉 1785, 칼을 하사하는 아버지 종아리에 굵은 정맥을 도드라지게 그려 넣었다. 이는 큰두렁정맥〈그래픽〉으로 발 안쪽에서 시작해 허벅지 상단으로 흐른다. 프랑스 루브르 박물관

는 장면이다. 이는 고대 로마 건국사에 나오는 일화로, 이웃 도시국가 알바와의 전쟁에 로마 대표로 나간 호라티우스 삼 형제의 이야기다. 상대는 공교롭게도 이 집안의 사돈이었다. 그림 우측의 여인들은 며느리들로, 누가 이기든 자기 가족을 잃는 상황이 되기에 슬픔에 빠져 있다.

신고전주의는 등장인물을 세밀히 묘사했는데, 삼 형제와 아버지의 종아리가 튼실하다. 특히 아버지 다리에 굵은 정맥을 도드라지게 그려 넣었다. 이재호 계명의대 해부학 교수는 "이는 발의 안쪽에서 시작하여 무릎 뒤쪽, 허벅지 안쪽으로 흐르는 큰두렁정맥"이라며 "튼실한 종아리와 울퉁불퉁한 큰두렁정맥이 강인함과 승리를 향한 의지를 상징적으로 보여

준다"고 말했다.

정맥에는 심장으로 올라가는 피가 아래로 역류하지 말라고 중간중간에 판막이 있는데, 이 판막 기능이 사라지면 피가 역류 정체하면서 하지정맥류가 생긴다. 박상우 건국대병원 영상의학과 교수는 "큰두렁정맥에 만성 판막 부전이 오면 종아리 부위 정맥이 뱀 모양으로 불룩 튀어나오는 거대한 하지정맥류가 생긴다"며 "평소에 다리 정맥의 피가 정체되는 것을 막기 위해 가만히 앉아 있을 때도 다리 근육을 꿈틀거리거나, 장기간 서 있을 때는 자주 까치발을 하는 게 좋다"고 말했다. 역류가 도드라지면 어디서나 사달이 생긴다.

몸 굳어가는 고통 속에서 불태운 창작열

파울 클레

스위스 태생 화가 파울 클레$^{Paul\ Klee,\ 1879~1940}$는 파블로 피카소, 앙리 마티스와 함께 20세기 입체파 3대 작가로 꼽힌다. 그는 음악가 집안에서 태어났다. 자신도 프로급 바이올린 연주자였고, 아내는 피아니스트였다. 35살 되던 해 아프리카 튀니지를 여행하고 나서 유려한 색채를 쓰기 시작한다. 장르를 넘나들고 경험이 다양해야, 새로운 작법이 탄생한다.

클레가 1922년에 그린 〈세네시오Senecio꽃이 피는 식물 범주를 일컫는 말〉는 노인 얼굴을 형상화했다. 주황, 빨강, 노랑, 흰색의 도형이 절묘하게 배치되어 입체적인 표정을 만든다. 그는 61년 평생 1만점에 이르는 작품을 남겼다. 캔버스에 그린 것은 적고, 신문지, 판지, 천, 붕대 등 여러 재료를 사용한 소품이 많다.

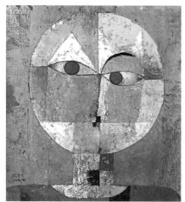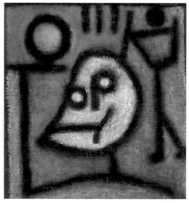

파울 클레가 젊었을 때 그린 (왼쪽) 〈세네시오 Senecio〉 1922는 노인의 얼굴을 유쾌하게 형상화했다. 클레가 전신 경화증 투병 끝에 사망한 해에 그린 (오른쪽) 〈죽음과 불 Death and Fire〉 1940은 칙칙한 색감에 죽음을 암시한 듯한 형상을 보인다. 스위스 바젤 미술관·베른 젠트럼 파울 클레 미술관

　그는 57세에 전신 경화증 진단을 받는다. 자가면역질환인 류머티즘 계열의 병으로 매우 드문 질환이다. 전재범 한양대병원 류마티스내과 교수는 "대개 처음에는 손이나 발이 추위에 노출되었을 때나 스트레스가 심할 때 손과 발끝 색이 하얗게 또는 파랗게 변하는 레이노 현상이 일어난다"며 "시간이 지남에 따라 점차 손과 발의 피부가 두꺼워지고 가죽처럼 단단해지는 경피증 증세를 보인다"고 말했다. "전신 경화증은 내부 장기도 침범하여 간질성 폐질환을 일으키고, 그것으로 폐동맥 고혈압이 발생해 숨이 찰 수 있다"며 "아직까지 발생 원인을 정확히 모르며 근본적인 치료법도 없어 안타깝다"고 말했다.

　클레는 몸이 굳어가는 고통 속에서도 죽을 때까지 붓을 놓지 않고

2500여 점을 그렸다. 발병 후부터는 두꺼운 검정 크레용과 거친 선, 칙칙한 색감으로 그림을 채웠다. 죽은 해에 그린 〈죽음과 불^{Death and Fire}〉을 보면, 예전의 유쾌함을 찾아볼 수 없다. 해골 같은 흰색 얼굴이 중심에 있고, 입과 눈은 독일어로 죽음을 뜻하는 T, o, d로 표기됐다. 스스로 죽음을 인지한 듯하다. 클레는 6월 29일 세상을 떠났는데, 훗날 국제의학계는 그날을 세계 경피증의 날로 정했다. 클레는 그림으로 질병 이름을 남겼다.

장애를 창의성으로 연결한 치유 도구

앙리 드 툴루즈 로트레크

19세기 말 불란서 파리의 카바레 물랭루주 장면과 인물을 많이 그린 것으로 유명한 프랑스 화가 앙리 드 툴루즈 로트레크[Henri de Toulouse-Lautrec, 1864~1901]. 그는 장애를 안고 태어났다. 어른이 되어도 다리가 짧아 키가 매우 작았다. 불완전한 골형성으로 조금만 다쳐도 골절상을 입었다. 지팡이를 짚지 않으면 걷지도 못하고, 앞으로 쓰러지는 신세가 됐다. 다양한 유전적 결함으로 재발성 부비동염, 두통, 시각·청각 장애도 가졌다.

현대 의사들은 이런 장애 집합을 '로트레크 증후군'으로 부른다. 전 세계적으로 매우 드물어 170만 명에 한 명꼴로 태어난다. 유전자 돌연변이를 엄마와 아빠 둘 다한테 받아야 이런 기형이 생긴다. 로트레크의 엄마와 아빠는 사촌 간이었는데, 근친결혼이 그런 가능성을 높인다. 로트레

앙리 드 툴루즈 로트레크의 사진

크의 기형과 장애는 어쩔 수 없는 운명이었다.

여러 신체적 취약성 때문에 로트레크는 유서 깊은 귀족 가문에서 태어났음에도 귀족 대우를 받지 못했다. 그렇게 억압된 에너지는 그림으로 표출됐다. 평론가들은 로트레크 그림 속 구불구불한 선과 역동적인 댄스 장면은 그가 꿈꿨던 육체적인 운동성을 나타낸다고 평한다. 로트레크 증후군 환자들은 골절 우려 때문에 남과 부딪힐 수 있는 운동을 하면 안 된다.

호화롭고 우아한 생활에서 소외된 젊은 예술가를 도시의 거친 밤 문화가 품었다. 로트레크가 26세에 그린 〈물랑루즈에서 춤을At the Moulin Rouge, The Dance〉. 빨간 양말을 신은 무용수의 춤 동작에서 몽마르트르 댄스홀 속 모습과 생동감이 느껴진다. 그는 나이트클럽 포스터나 광고도

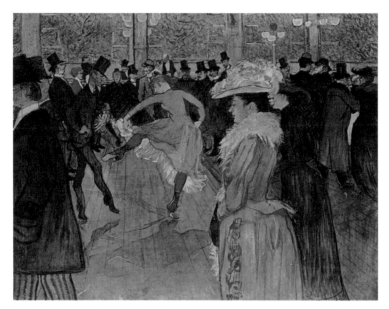

앙리 드 툴루즈 로트레크, 〈물랑루즈에서 춤을 At the Moulin Rouge, The Dance〉 1890,
필라델피아 미술관

많이 그렸는데, 당시 전통 화가의 작품보다 예술성이 떨어진다는 지적을
받았다. 훗날 로트레크의 그런 작업은 예술적 경계를 초월한 시도로 칭
송받는다. 광고를 예술로 격상한 팝 아트 시초라는 평가도 나온다.

　하지만 당대는 로트레크를 이방인 취급했다. 아버지도 그를 냉대했다.
술집과 매춘업소를 맴돌 수밖에 없었다. 그러다 알코올중독과 매독 합병
증으로 36세에 세상을 떠났다. 그림은 그에게 장애를 창의성으로 연결한
치유 도구였으니, 로트레크는 느낌표다.

Episode 43

아담과 사과

페테르 파울 루벤스

페테르 파울 루벤스^{Peter Paul Rubens, 1577~1640}는 독일 태생으로 17세기 바로크를 대표하는 화가다. 역동성, 강한 색감, 관능미를 추구하는 작가였다. 신화를 바탕으로 그린 역사화나 교회 이야기를 주제로 작품을 많이 남겼다. 〈아담과 이브^{The Fall of Man}〉도 그중 하나다. 이 그림은 본래 이탈리아 화가 티치아노 벨체리오가 그렸는데, 그걸 본 루벤스가 자신 특유의 색감을 더하고, 구조를 살짝 변경하여 복사판으로 그린 그림이다. 아담이 일반적인 것과 달리 근육질이다.

서양 종교 전설에 따르면, 최초의 인간 아담이 하나님의 지시를 어기고 금단의 열매인 사과를 한입 베어 먹다가 에덴의 동산에서 쫓겨나고, 사과가 목구멍에 걸려 혹이 생겼다. 그것이 '아담의 사과^{Adam's apple}'다.

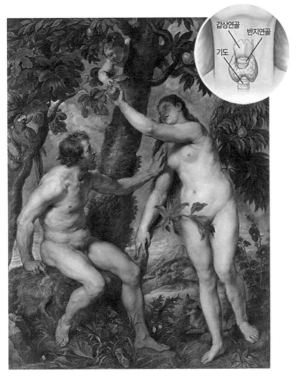

17세기 벨기에 화가 페테르 파울 루벤스가 '아담의 사과' 이야기를 바탕으로 그린 〈아담과 이브 The Fall of Man〉 1629, 아담의 사과는 후두의 골격을 이루는 연골 중 가장 큰 갑상 연골이다. 스페인 프라도 미술관·클리브랜드 클리닉

의학적으로 아담의 사과는 후두 돌출 부위다. 목울대라고도 한다. 후두 골격을 이루는 아홉 개의 연골 중 가장 큰 갑상 연골을 말한다. 호흡과 발성에 관여하고, 성대를 보호하고 이물질이 폐로 들어가는 것을 막는다. 에세이집 《의학에서 문학의 샘을 찾다》의 저자 유형준 한림대의대 명예교수는 "삶을 살아가는 형편을 목줄이라고 말하는 것처럼 후두 돌출 부위는 숨 쉬고 먹는 생존의 통로이자 생명의 급소"라며 "반칙을 저지르거나 반역을 하는 불순종의 재앙을 깨우치기 위해 그곳을 '아담의 사과'라고 이름 붙였을 것"이라고 말했다.

후두 돌출은 남자가 여자보다 크다. 사춘기 때 남성 호르몬 분비가 늘면, 갑상 연골과 성대 주변 근육이 커지고, 목소리가 굵고 낮게 바뀌면서 후두 돌출이 커진다. 주형로 하나이비인후과병원 원장은 "후두염이나 급성 갑상선염, 후두 부종 등이 생길 경우 아담의 사과 부위가 아프거나 부어오를 수 있다"며 "목이 아프고, 기침이 심해지고, 목소리가 탁해지고, 음식물을 삼키기 어렵게 되면 즉시 후두 검사를 받아야 한다"고 말했다.

요새는 남성에서 여성으로 가는 성전환 트랜스젠더들이 아담 사과 축소 수술을 받기도 한다. 아담 사과는 물을 벌컥벌컥 마실 때 보이는 남자의 알량한 자존심이기도 하다.

그린 만큼 먹었다면 건강했을까

폴 세잔

흔히 인류 역사를 바꾼 사과가 몇 개 있다고 말한다. 아담의 사과, 만유인력을 알려준 뉴턴의 사과, 그리고 스티브 잡스의 애플까지. 여기에 프랑스 화가 폴 세잔Paul Cézanne, 1839~1906이 그린 사과도 사과 역사 탁상에 올려도 될 듯하다.

세잔은 '사과 화가'로 불릴 정도로 사과를 40여 년 동안 줄곧 그렸다. 왜 사과에 천착했을까. 화가로서 사물에 대한 관찰력이 부족하다고 느낀 세잔은 사과를 오래 보며 그 변화를 그림에 담으려고 애썼다. 사과는 구하기 쉽고, 금방 썩지도 않기에 오랜 관찰 대상으로 좋았다. 그는 화실에 사과를 놓아두고 녹아서 문드러질 때까지 관찰하며 사과를 그렸다고 한다. 결국 세잔은 사과로 미술의 도시 파리를 정복했다. 그는 1893년 〈사과

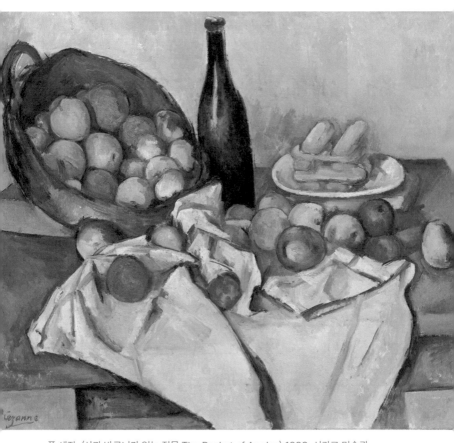

폴 세잔, 〈사과 바구니가 있는 정물 The Basket of Apples〉 1893, 시카고 미술관

바구니가 있는 정물^{The Basket of Apples}〉라는 작품을 통해 마치 여러 각도에서 사과를 바라보는 듯한 다관점 원근법^{multiple perspectives}을 적용했는데, 이는 훗날 입체파, 야수파 미술 탄생에 기여했다.

세잔은 인생 후반 당뇨병으로 고생했다. 그는 해골과 썩은 사과를 나란히 배치해 그리곤 했는데, 당뇨병으로 신진대사가 나빠져 삶이 고단하고 죽음에 가까워진 자신을 그렇게 표현한 것이라는 해석도 있다. 면역력이 떨어진 세잔은 폐렴이 악화돼 67세에 세상을 떠났다.

영양학자들은 사과가 당뇨병에 좋다고 말한다. 혈당 관리를 위해서는 먹었을 때 혈당이 천천히 올라가는 혈당지수^{GI}가 낮은 음식을 먹는 게 좋은데, 사과는 혈당지수가 낮다. 비타민 C와 항산화제 성분도 풍부하다. 수분과 섬유질도 많아서 조기에 포만감을 유발, 다이어트에도 제격이다.

'사과가 빨갛게 익으면 의사는 파랗게 질린다'는 서양 속담이 있다. 잘 익은 사과는 건강에 좋아, 의사가 할 일이 없어진다는 의미다. 설마 의사가 그렇게 되겠냐마는…. 어찌 됐든 당뇨병 화가 세잔이 자신이 그렸던 수많은 사과들을 다 먹었다면, 사과 그림을 더 오래 그렸지 싶다. 세잔 사과의 아이러니다.

아테네 학당의 종양 환자

라파엘로 산치오

그림 〈아테네 학당^{Scuola di Atene}〉은 이탈리아 화가 라파엘로 산치오^{Rafael Sanzio da Urbino, 1483~1520}가 1510년 2년에 걸쳐 완성한 프레스코화다. 프레스코란 석회, 석고 등으로 만든 석회벽이 덜 마른 상태에서 그림물감이 스며들게 하는 채화^{彩畵} 기법을 말한다. 라파엘로는 미켈란젤로, 레오나르도 다 빈치와 함께 당시 르네상스를 이끌던 3대 예술가로 꼽힌다.

그림은 바티칸 사도 궁전 방 가운데 교황 개인 서재에 있다. 그림 폭은 7m 정도다. 고대 그리스의 철학적 사고를 추앙하고자 했다. 그림 중심의 두 사람 중 왼편의 플라톤은 오른손을 들어 하늘을 가리키고 있다. 관념세계를 논하는 플라톤 철학을 암시한다. 그 옆의 아리스토텔레스는 현실세계를 중시했기에 오른손 손바닥을 땅을 향해 펼치고 있다.

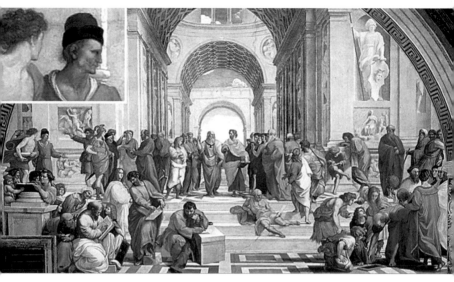

라파엘로 산치오, 〈아테네 학당 Scuola di Atene〉 1511, 그림 왼쪽 상단에 얼굴 귀밑에 이하선 종양을 가진 인물이 보인다. 바티칸 사도 궁전 소장

소크라테스, 피타고라스 등 철학자와 수학자들로 채워져 있어, 등장인물이 가장 화려한 작품으로 꼽힌다. 라파엘로는 자신의 모습을 그림 오른쪽 끝에 숨겨 놓았고, 플라톤의 얼굴에 자기가 좋아한 레오나르도 다빈치를 그려 넣었다.

영국 임피리얼 칼리지대 두경부 이비인후과 교수 연구에 따르면, 그림 왼쪽 상단 인물 얼굴에서 툭 튀어나온 종양이 관찰된다. 귀밑샘 이하선 종양이라는 진단이다. 이 인물의 신원은 알려져 있지 않다. 그림 모델이라는 얘기가 있다.

이하선암 발병 원인은 대개 흡연이나 방사선 피폭인데, 당시는 그런 것이 없었기에 이와 무관하다. 볼거리나 이하선염에 의한 농양, 침샘 결석, 지방종, 림프절 증대 질환 등에 따른 것일 수 있다. 어찌 됐건 〈아테네 학당〉은 이하선 종양을 처음으로 묘사한 작품이 됐다.

조재구 고대구로병원 두경부외과 교수는 "세수할 때 귀밑이나 턱밑에 튀어나와 만져지는 것이 있거나, 거울을 볼 때 양쪽 귀밑과 턱밑이 비대칭적으로 보일 때 이비인후과 검진을 받아 침샘 종양을 조기 발견해야 한다"며 "흡연자에게서 귀밑 침샘 종양이 더 많이 발생하기 때문에 예방을 위해서는 금연하는 것이 좋다"고 말했다.

Episode 46

조선시대 공신 홍진의 딸기코

임진왜란 당시 선조를 보필한 덕으로 공신에 책록^{策錄}된 홍진^{洪進,}
^{1541~1616}의 영정. 당시 화풍으로 제작된 초상화로, 경기도 유형문화재로
등록돼 있다.

경기도 문화재연구원 분석에 따르면, 모란 문양이 선명한 사모와 가슴
에 한 쌍의 공작이 그려져 있는 것으로 보아, 전형적인 17세기 공신 초상
양식을 띠고 있다. 뛰어난 화법의 초상화로 평가받는데, 섬세한 붓 작업
으로 눈가 주름을 절묘하게 표현했고, 수염이 자연스럽게 구현돼 입체감
과 생동감이 느껴진다. 눈빛도 살아 있다.

홍진은 평소 술을 좋아하여 코에 주독으로 인한 질병이 있었다. 초상

화에서 종양이 자란 듯한 코를 묘사한 것은 이러한 사실을 보여준다.

초상화에 드러난 질병의 흔적에 대해 쓴 책 《초상화, 그려진 선비정신》의 저자 이성낙 아주대의대 피부과 명예교수는 "왕의 권위를 널리 전하기 위해 제작된 태조 이성계의 초상에도 이마에 작은 혹(모반세포성 모반)을 그려 넣을 정도로 있는 그대로 그렸다"며 "순박하고 정직한 선비정신이 초상화에 담겼다"고 말했다.

홍진의 질환은 주사비酒齄鼻이다. 흔히 딸기코라고 부르는 만성 염증성 피부 질환이다. 인천성모병원 피부과 우유리 교수는 "얼굴 중심부에 지속적인 홍반이 나타나는 게 특징"이라며 "약 1.7%의 유병률을 보이고, 30~50대에 흔하며, 여성에게서 더 많이 발생한다"고 말했다. 주사비 악화 원인은 흔히 음주나 고온 노출로 알려져 있지만, 자외선 노출이나 유전적 소인으로 인한 염증 반응으로도 유발된다.

우 교수는 "치료는 염증을 가라앉히는 국소 도포제, 경구 약물과 피부 밖에서 붉게 보일 정도로 확장된 혈관을 지져서 없애는 레이저 치료 등이 시행된다"며 "고온, 저온, 자외선 노출, 매운 음식, 뜨거운 음료, 알코올, 스트레스 등을 줄여야 주사비가 가라앉는다"고 말했다.

홍진 초상에 대한 단상. 세상 떠날 때 근사한 초상을 남기기 쉽지 않은 게 우리의 삶이다.

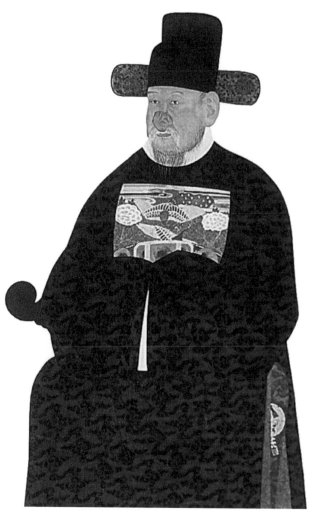

조선 선조 시대 공신 홍진의 초상화. 딸기코가 가감 없이 그려져 있다.
경기도 유형문화재

핑크의 여인 마담 드 퐁파두르

프랑수아 부셰

마담 드 퐁파두르[1721~1764] 후작은 프랑스 왕 루이 15세가 총애한 연인이다. 퐁파두르는 왕의 일정을 책임질 정도의 보좌관이자 조언자 역할도 했다. 그녀는 여왕 마리아 레슈친스카가 소외되지 않도록 주의했다고 한다. 퐁파두르는 건축과 장식미술, 도자기, 보석 작가의 주요 후원자를 자처할 정도로 예술에 조예가 깊었다.

퐁파두르는 왕의 눈길을 끌기 위해 당시에 흔하지 않았던 핑크색 리본을 매고, 핑크빛 장식을 옷에 달았다. 그 모습은 자신이 후원한 화가 프랑수아 부셰[François Boucher, 1703~1770]가 그린 작품 〈그녀의 화장대 앞에 선 퐁파두르[Pompadour at Her Toilette]〉에 잘 남아 있다. 그녀는 종종 핑크 드레스도 만들어 과감히 입었다. 핑크를 최초로 세상에 널리 퍼뜨린 인물로 평가

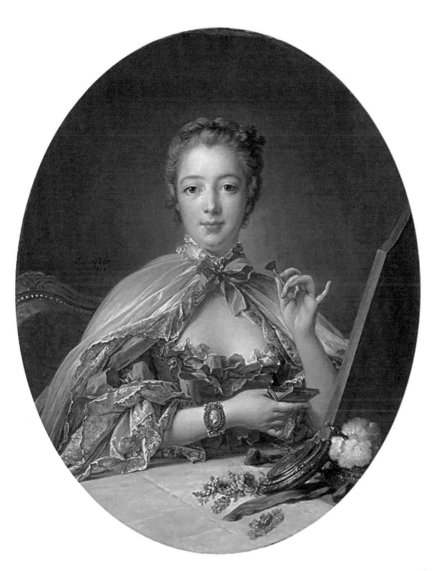

프랑수아 부셰, 〈그녀의 화장대 앞에 선 퐁파두르 Pompadour at Her Toilette〉 1750, 당시에 파격적인 핑크빛의 리본과 치장이 눈에 띈다. 하버드 미술관

받아서, 퐁파두르는 핑크의 여인으로 불린다.

요즘 핑크 리본은 전 세계에서 이뤄지는 유방암 인식과 조기 발견의 중요성을 알리는 캠페인으로 쓰인다. 10월이 되면 곳곳에서 핑크 리본과 핑크 옷 물결의 핑크 런 달리기 대회가 열리고, 도시 건물이 핑크빛으로 물들여진다. 국내에서는 지난 20년간 아모레퍼시픽 후원으로 핑크 리본 행사가 열렸다.

이를 이끈 노동영(강남차병원 유방외과 교수) 한국유방건강재단 이사장은 "핑크 리본 캠페인 이후 여성들의 유방암에 대한 인식이 높아져 유방암 조기 발견율이 열 배 이상 올라갔다"며 "유방암은 한 집안의 엄마가 암 환자가 되는 상황이 많아 딸과 엄마가 같이 참여해 유방암 극복의 희망을 키워가기도 한다"고 말했다.

현재 국내에서 유방암은 50대 초반에 가장 많이 발견된다. 하지만 최근 50대 후반과 60대 초반에서도 유방암 환자가 늘고 있다. 유방암학회는 조기 발견을 위해 40세 이후 1~2년에 한 번 유방 촬영술과 필요한 경우 추가적으로 유방 초음파 검사 받기를 권장한다. 18세기 퐁파두르가 21세기 여성 유방암 극복에 큰 기여를 하고 있다.

최초의 여성 인상파 화가를 앗아간 '장티푸스'

베르트 모리조

프랑스 작가 베르트 모리조Berthe Morisot, 1841~1895는 최초의 여성 인상파 화가로 불린다. 신변의 평화로운 생활을 주로 그렸고, 여성 특유의 단아한 화풍을 보였다. 그가 45세에 그린 〈부엌이 있는 식당에서In the Dining Room〉는 유화 캔버스 그림이다. 식당 한 가운데 하얀 앞치마를 두른 젊은 여성이 서 있다. 당시 생활 양식을 감안하면, 식당서 일하는 하녀로 보인다. 왼쪽에는 식기가 나열된 어수선한 진열장이 있고, 오른쪽에는 과일이 널린 테이블이 있다. 여인의 모습은 편안해 보이며, 식당을 책임진 여주인처럼 느껴진다. 여자의 삶에 주목한 여성 인상파 화가다운 그림이다.

모리조는 화가로 승승장구하던 54세에 장티푸스로 죽음을 맞았다. 이는 장티푸스균Salmonella Typhi에 의한 급성 감염 질환이다. 물로 옮겨지는

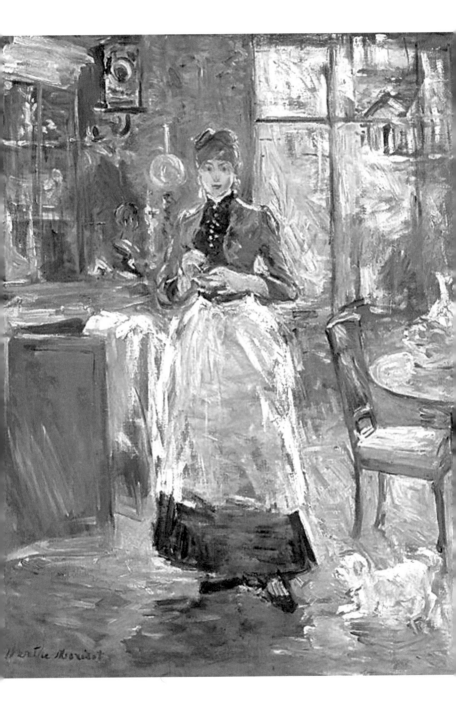

최초의 여성 인상파 화가 베르트 모리조가 1886년에 그린 〈부엌이 있는 식당에서 In the Dining Room〉 1886, 미국 내셔널 갤러리 오브 아트

대표적인 수인성 전염병으로, 균을 가진 환자의 대소변에 오염된 음식이나 물을 섭취하면 전염된다. 오염된 물에서 자란 갑각류나 어패류, 배설물이 묻은 과일 등을 통해서도 감염될 수 있다.

감염되면, 평균 8~14일의 잠복기를 지나, 발열과 두통, 오한, 식은땀, 권태감 등이 나타난다. 발병 초기, 몸통에 일시적으로 피부 발진이 나타날 수 있다. 설사는 어린 소아에서 더 흔하다.

김봉영 한양대병원 감염내과 교수는 "모리조가 살던 시절에는 환자의 4분의 1 정도까지 사망할 수 있을 정도로 위험한 질환이었으나, 요즈음은 적절한 치료를 받으면 대부분 치유된다"며 "열로 탈수가 심할 수 있어 환자에게 적절한 수분과 전해질을 보충하는 것이 필수"라고 말했다. 장티푸스 백신이 나와 있어 공중위생이 불량한 국가로 여행을 계획하고 있다면 2주 이전에 접종받는 것이 좋다. 코로나19 같은 호흡기질환 예방은 마스크, 물로 옮기는 전염병은 손 씻기가 예방제다.

모리조 그림 단상, 풍요한 삶은 부엌에서 시작된다.

열정과 조심의 조화

앙리 루소

프랑스 화가 앙리 루소^{Henri Rousseau, 1844~1910}는 전문적인 미술 교육 없이 세관원으로 일하다가 뒤늦게 화가가 된 것으로 유명하다. 그는 가난한 배관공의 자제로 태어났고, 학력도 고등학교 중퇴다. 공무원 생활을 하다가 어떠한 계기로 그림을 그리기 시작했는지 명확하지 않으나, 30대 중반에 그림을 그리기 시작했다.

어색한 인체 비례, 환상과 사실의 색다른 조합, 원초적 세계 같은 이미지가 앙리 그림의 특징이다. 강렬한 색채는 훗날 현대 미술 작가에 영향을 미쳤고, 피카소는 앙리의 열렬 팬이었다.

앙리는 66세 되던 해 건강을 돌보지 않고 작업에 몰두한 탓에 몸이 쇠약해졌다. 다리에 난 상처가 덧났고, 감염은 순식간에 전신으로 퍼져 패혈증으로 세상을 떠났다.

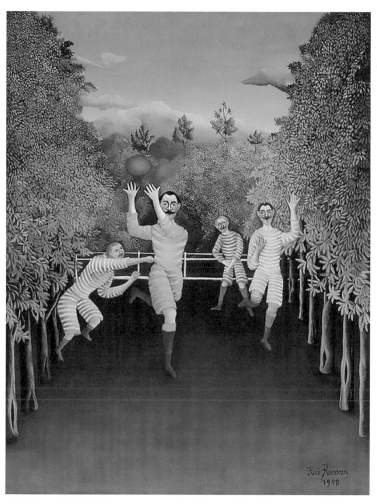

앙리 루소, 〈풋볼 선수들 The Football Players〉 1908, 가운데 선수는 루소 자신이 모델이다. 미국 뉴욕 구겐하임 미술관

패혈증은 박테리아나 바이러스가 혈액 속으로 들어와 전신을 도는 상태를 말한다. 배현주 한양대의대 감염내과 교수는 "대개 감염 자체보다는 감염이 촉발한 면역반응이 잘 조절되지 못하여서 발생한다"며 "코로나19 감염증에서 보듯 부적절한 면역반응이 심한 폐렴을 일으키는 것과 유사하다"고 말했다.

세계보건기구는 고령사회를 맞아 날로 늘어나는 패혈증에 대한 경각심을 높이기 위해 전 세계적으로 '패혈증 살리기 캠페인'을 벌인다. 미국에서는 1년에 75만 명에게 중증 패혈증이 발생하고 있는 것으로 알려져 있다.

배현주 교수는 "패혈증은 나이가 많거나, 여러 이유로 면역이 저하된 사람들, 만성 폐질환자, 수술 후 환자 등에서 흔히 발생한다"며 "초기에는 발열 혹은 저체온증, 빈맥, 빈호흡 등 염증반응을 보이다가 저혈압으로 진행하면서 뇌, 심장, 신장, 폐 등 여러 장기 기능이 저하되는 공통 경로를 거친다"고 말했다.

감염 후 발열 빈맥 등이 있을 때 패혈증임을 빨리 인지하고, 조기에 수액 치료 등으로 혈압을 유지하면서 신체 장기 기능 저하를 줄이는 것이 생존율 향상에 크게 영향을 미친다.

인생과 질병은 언제 어떻게 될지 모른다. 열정과 조심이 조화를 이루며 살아야 한다는 걸 '세관원 화가' 앙리의 패혈증이 보여준다.

절제가 질병 위험을 줄인다

앙리 드 툴루즈 로트레크

19세기 말 파리 댄스클럽 물랭루주와 댄서들을 많이 그려 유명한 프랑스 화가 앙리 드 툴루즈 로트레크$^{Henri\ de\ Toulouse-Lautrec,\ 1864~1901}$. 그는 근친상간으로 태어나 다양한 장애를 안고 살았다. 다리가 짧아 키가 매우 작았고, 불완전한 골형성으로 지팡이 신세를 졌다. 유전적 결함으로 재발성 부비동염, 시각·청각장애도 있었다. 요즘 의사들은 이런 장애 종합을 '로트레크 증후군'으로 부른다.

도시의 밤 문화만이 선천적 장애와 타고난 그림 재능이 혼재된 로트레크를 품어줬다. 그 과정서 그는 물랭루주 광고 포스터를 많이 그렸다. 당시에는 예술성이 떨어진다는 비평을 받았지만 훗날 이런 작업은 광고를 예술로 격상시킨 팝아트 시조라는 평을 받았다. 포스터 그림 속 구불구

불한 선과 역동적인 댄스 장면은 그가 꿈꾼 신체 발랄함을 대신한 것이라고 한다. 로트레크는 술집과 매춘업소를 전전하다가 매독 합병증으로 37세에 세상을 떠났다.

매독은 트레포네마 팔리덤이라는 세균 감염으로 발생하는 성 매개 감염병이다. 성행위 때 피부 점막이나 미세 상처를 통해 매독균이 들어와 온몸으로 퍼진다. 3주 정도의 잠복기가 지나면 증상이 나타난다. 대표 증상은 무통증 피부 궤양이다. 주로 음경, 항문 주위, 여성 외음부 쪽에 나타난다.

김지은 한양대구리병원 감염내과 교수는 "매독은 조기와 후기로 나뉘는데, 감염 후 수주에서 수개월 이내에 증상이 없다면 잠복 매독이 된다"며 "이 시기에 치료하지 않으면 후기 매독으로 진행해 다양한 합병증을 낳는다"고 말했다. 김 교수는 "최근 요양원 입소를 위해 매독 검사를 하는데 이를 통해 후기 잠복 매독이 진단되는 경우가 간혹 있다"고 전했다.

수십 년, 수만 년 동안 인류를 위협한 매독은 20세기 중반 항생제 페니실린의 등장으로 기세가 꺾였다. 하지만 국내에서 여전히 1만여 명의 매독 환자가 의료 기관을 다닌다. 일본에서는 코로나 사태 기간 신규 매독 환자가 급증, 지난해 1만 5000명에 이르렀다. 일본 감염학회는 성 풍속 산업이 활발한 데에 중장년 남성과 젊은 여성이 금전 거래를 통해 교제하는 문화가 은밀하게 퍼진 탓이라고 분석하고 있다. 로트레크의 매독 교훈, 절제가 질병 위험을 줄인다.

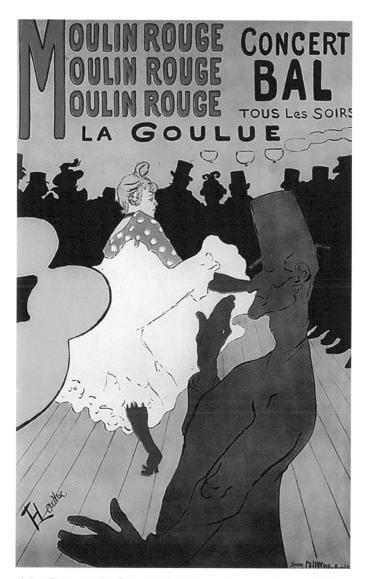

앙리 드 툴루즈 로트레크, 〈물랭루주: 라 굴뤼 Moulin Rouge: La Goulue〉 1891, 프랑스 파리 댄스클럽 물랭루주와 유명한 캉캉 춤 댄서 라 굴뤼를 알리는 광고 포스터다. 뉴욕 메트로폴리탄 미술관

Chapter 2

마음의 이야기

명작에 나타난 뇌와 심리 질병

마음의 퍼즐

마음 속 미로를 찾아서

감정의 롤러코스터

마음의 균형을 찾는 여정

마음의 퍼즐

마음 속 미로를 찾아서

죽음과 장수의 절묘한 역설

에드바르 뭉크

에드바르 뭉크^{Edvard Munch, 1863년~1944}는 노르웨이 출신 화가다. 양 손으로 귀를 막으며 비명을 지르는 〈절규〉를 그린 작가로 유명하다. 노을 지는 하늘을 배경으로 괴로워하는 인물을 묘사했는데, 뭉크가 절규를 그린 노르웨이 오슬로 언덕에서 보는 석양은 절규 탓에 붉다 못해 핏빛이라고 말한다.

뭉크는 의사 아들로 태어났다. 아버지는 아내가 죽자 광적인 성격 이상자가 됐다. 그 모습에 어린 뭉크는 가정에서 죽음과 지옥을 느꼈다고 했다. 병약한 그는 류머티스 열과 기관지 천식 등에 시달렸고 어머니와 누나를 어린 나이에 잃으면서 죽음은 항상 내 옆에 있다고 했다. 그는 그림을 피로 그렸다는 말도 남겼다.

그래서인지 뭉크는 여러 편의 자화상을 남겼는데 모두 우울한 분위기다. 말년에 남긴 〈침대와 시계 사이에 서 있는 자화상Self-Portrait: Between Clock and Bed〉 속 자신은 쇠약한 노인이다. 평론가들은 왼쪽의 시계는 현재를 의미하고, 오른쪽의 침대는 죽어 눕는 공간으로 해석한다. 뭉크가 삶과 죽음의 경계에 있다는 것이다. 검은 나무의 시계는 마치 벽에 세워진 관처럼 보인다.

문국진 고려대의대 법의학과 명예교수는 "뭉크는 정신분열적 발작과 불안으로 경련을 유도하는 전기충격 치료까지 받았다"며 "인간은 결코 고독, 공포, 죽음으로부터 자유로울 수 없다는 것을 스스로 체험하며 그림을 그렸다"고 말했다. 뭉크가 살던 19세기말은 많은 젊은이들이 죽음의 본질에 관한 문제로 고민 했던 시대였기에 그런 그림들이 자연스레 받아들여졌다고 문 교수는 전했다. 뭉크는 당대로서는 장수에 해당하는 81세에 생을 마쳤다. 죽음을 생각해야 삶의 의미를 찾게 된다. 죽음과 장수의 절묘한 역설이다.

에드바르 뭉크, 〈침대와 시계 사이에 서 있는 자화상 Self-Portrait: Between Clock and Bed〉 1940~1942, 오슬로 뭉크 미술관

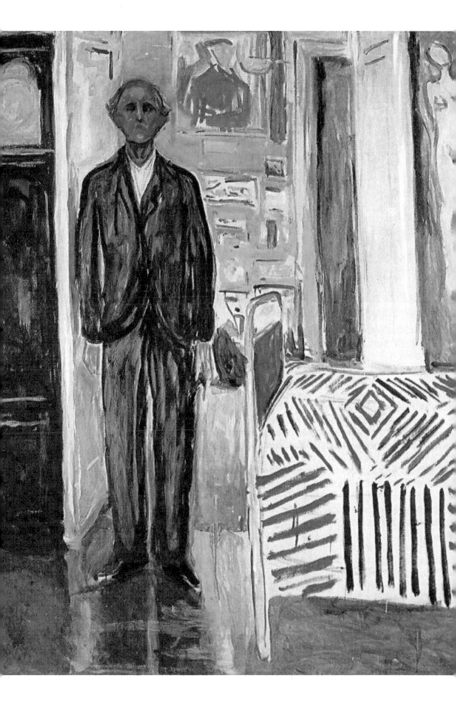

듣는 이에게 위로 건넨 낭만주의 작곡가

표트르 차이콥스키^{Piotr Ilyitch Tchaikovsky, 1840~1893}는 낭만주의 시대 러시아 작곡가다. 우리에게는 발레곡 〈백조의 호수〉와 〈호두까기 인형〉, 교향곡 6번 〈비창〉이 널리 알려져 있다. 그의 작품은 선율적 영감과 관현악법에 뛰어났다는 평가를 받는다. 젊은 시절에는 러시아 민족주의 음악에 영향을 받았으나, 후반에는 낭만주의 경향 곡을 작곡했다.

집안은 우크라이나계다. 법학을 전공했지만, 음악원 야간반을 다니면서 작곡가의 길로 나섰다.

우울증은 예술가, 음악가들의 동반자인가. 미국 UC샌디에이고 정신과 코간 교수는 일기와 편지, 후손들과 인터뷰한 내용 등을 통해 차이콥스키가 평생 우울증을 앓았다고 학술지에 발표했다. 본래 차이콥스키는 콜

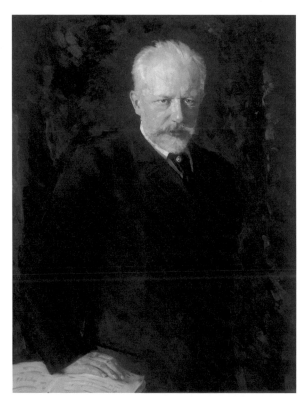

니콜라이 드미트리예비치 쿠즈네초프, 〈표트르 일리치 차이콥스키의 초상
Portrait of Pyotr Ilyich Tchaikovsky〉 1893

레라 감염으로 사망한 것으로 알려졌으나, 53세에 일부러 콜레라에 오염된 물을 마시고 스스로 목숨을 끊었다는 것이다.

〈비창〉은 차이콥스키가 마지막으로 작곡한 교향곡이다. 그가 사망하기 9일 전에 초연됐다. 그는 "모든 영혼을 이 작품에 쏟아부었다"고 했다. 비창悲愴은 '마음이 몹시 상하고 슬픔'을 뜻하는 한자어다. 그는 자신의 우울증 상태를 극복하려 했고, 작곡을 통해 슬픔, 절망, 좌절을 표현했다고 한다.

요즘은 우울증을 약물 투여는 물론 전기 자극을 뇌에 주어 치료한다. 행복 호르몬 세로토닌-도파민 회로가 있는 뇌의 왼쪽 앞 전前 전두엽에 두개골 밖에서 자기장을 쏴주는 경두개 자기 자극술TMS이 이뤄지고 있다. 두개골 밖에서 미세 전류를 흘리거나 초음파를 쏘아 세로토닌-도파민 회로를 활성화하는 치료도 시도한다. 우울증 치료가 정신분석 요법에서, 약물 투여로, 뇌피질을 직접 자극하는 다양한 신경 중재술로 나아가고 있는 것이다. 앞으로는 전기나 자기장이 인간 정신 감정을 조절하는 시대가 올 듯하다.

우울은 우울이 고친다는 말이 있다. 차이콥스키는 정신적 고통을 겪었음에도 음악에 대한 열정으로 우울할 때 들으면 기분이 되레 좋아지는 비장한 음악을 후세에 남겼다.

Episode 53

강박증에 잠식된 삶을 구원한 '동그라미'

쿠사마 야요이

쿠사마 야요이^{草間 彌生, 1929~}는 일본의 조각가 겸 설치 미술가이다. 노란 바탕에 까만 땡땡이 문양이 줄을 선 대형 호박 작품을 누구나 한 번쯤 봤지 싶다. 머리를 새빨갛게 물들인 모습을 보면, 이 팝 여성을 잊을 수 없다. 그녀 자체가 작품이다.

야요이는 어렸을 때부터 일상 물건에 불이 들어간다는 착란과 여러 강박 증세를 보였다. 당시 이를 정신 질환이라고 인식하지 못한 탓에, 어머니는 교육 부족이라며 야요이를 매질로 다스렸다. 그러다 미술 학교에 들어가 재능을 보이기 시작했다. 이에 정신과 의사가 "집을 떠나라"고 권유했고, 야요이는 뉴욕으로 건너가 화가로 성장할 수 있었다. 1977년 일본으로 돌아온 이후로는 정신병원을 들락거리며 다양한 작품을 쏟아냈다.

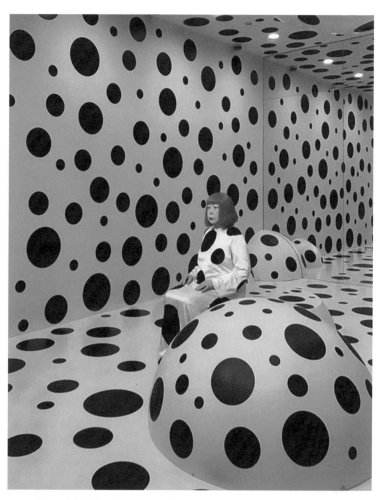

2016년 홍콩에서 열린 쿠사마 야요이의 〈둥근 문양 특별 전시회〉에서 야요이가 특유의 빨간 머리를 하고 자기 작품과 같은 문양의 옷을 입은 채 앉아 있다. ⓒ게티이미지코리아

그녀는 빨간 꽃무늬 식탁보를 본 뒤, 눈에 남은 잔상이 온 집 안에 보이는 경험을 하면서 둥근 물방울무늬 작업을 하게 됐다고 한다. 그것으로 전시회 티켓 1만 장이 몇 분 만에 매진되는 세계적인 인기 작가가 됐다.

그런데 야요이 작품처럼 둥근 문양이 즐비한 것을 보면 불안에 떠는 사람들이 있다. 이른바 환공포증環恐怖症이다. 이런 사람이 의외로 많아서 인구의 10여 %가 원형이 무수히 반복되거나, 비슷한 패턴이 빽빽이 밀집되어 있는 것을 보면 불안과 공포를 느낀다고 한다.

나해란 정신건강의학과 전문의는 "독성을 가진 곤충이나 식물이 이와 비슷한 패턴이어서 잠재적 공포를 유발한다는 가설이 있다"며 "드물게는 환공포증 때문에 공황 발작을 일으키는 경우도 있다"고 말했다. 나해란 원장은 "반복된 원형은 끝이 없는 팽창이자 소멸이라는 점에서 가장 중독성 있는 도형"이라며 "몰입과 불안이 충돌하는 이중적 자극 때문에 야요이 작품에 깊이 빠져들게 된다"고 말했다. 반복되는 동그란 문양은 야요이 자신의 강박에 대한 힐링 작업이자, 정신 질환에서 얻은 영감이기도 했다. 환공포증이 있는 사람들은 그것을 보고 되려 불안과 공포를 느낀다니, 아이러니가 아닐 수 없다.

Episode 54

한산한 식당, 텅 빈 거리

에드워드 호퍼

20세기 중반 미국 사실주의 화가 에드워드 호퍼^{Edward Hopper, 1882~1967.}그는 당시를 사는 사람들의 소외와 고립을 그림에 담은 것으로 유명하다. 호퍼의 그림에는 손님이 거의 없는 황량한 식당, 기차에 사람들이 띄엄띄엄 앉아 있는 모습, 아파트 베란다에서 홀로 세상을 바라보는 여성 등이 등장한다.

그의 대표작 〈밤을 지새우는 사람들^{Nighthawks}〉도 고립이 묻어난다. 제2차 세계대전 후에 그린 이 그림은 세 손님과 조리사가 스탠딩 테이블을 두고 마주하고 있다. 한산한 심야 레스토랑 모습으로, 4명 모두 각자의 생각에 빠져 있는 듯하다. 식당의 큰 유리창을 통해 그 장면이 훤히 보이고, 식당 내부 조명은 으스스한 거리를 비춘다. 이는 마치 우리가 겪은 사

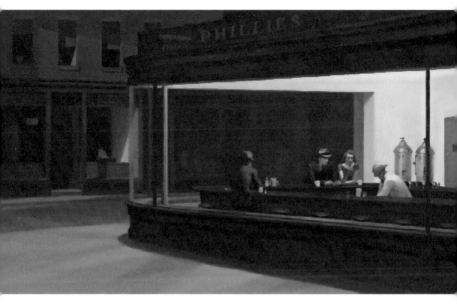

에드워드 호퍼, 〈밤을 지새우는 사람들 Nighthawks〉 1942, 시카고 미술관

회적 거리 두기 심각 단계를 연상시킨다.

코로나 팬데믹 사태 기간, 호퍼의 그림들은 새삼 주목받았다. 코로나 사태를 예견이라도 한 듯 사회적 고립과 단절을 표현했다는 것이다. 실제로 코로나 사태 기간, 우울증, 불안 장애 환자가 크게 늘었다.

한창수 고려대의대 정신건강의학과 교수는 "고독과 외로움은 다른데, 오롯이 혼자 있으면서 학습하고 능력을 키우거나 명상하는 것은 스스로 선택한 고독이고, 코로나 사태로 인한 사회적 거리 두기는 선택하지 않은

외로움을 유도한다"며 "의학 연구에 따르면, 외로움은 알코올중독이 몸에 미치는 수준으로 건강에 나쁜 영향을 준다"고 말했다. "외로움은 또한 신체 증상을 악화시키고 통증에 대한 민감도를 높여서 여기저기 아프다는 사람이 최근 많아졌다"고 한 교수는 덧붙였다.

그는 "인간 사이 관계에서 유대감과 행복을 주는 옥시토신이나 세로토닌은 서로 눈을 맞추고 몸을 부대낄 때 크게 작동한다"며 "사회관계망서비스SNS 등 온라인 활동도 필요하지만, 거기에만 의존하지 말고 친구들이나 동호인들과 직접 만나 교류하는 것이 고립에 따른 건강 피해를 줄이는 좋은 방법"이라고 말했다.

빛과 그림자를 절묘하게 섞어 단절과 고립을 시각화한 호퍼 그림, "고독은 즐기되, 외로움은 피하라"는 뜻이 아닐까.

그리기의 기쁨을 알려준 화가

밥 로스

밥 로스^{Robert Norman "Bob" Ross, 1942~1995}는 1980년대와 1990년대에 걸쳐 미국 PBS에서 방송된 〈그림 그리기의 기쁨〉이라는 프로그램을 진행한 화가다. 30분 만에 근사한 풍경화를 뚝딱 완성하면서 "참 쉽죠"라고 말해서 유명해졌다. 우리나라에도 방영된 이 그림 쇼를 본 사람들은 "그림 그리는 게 정말 쉽구나" 하고 느꼈다. 미술 대중화에 기여했다.

그는 공군에서 20년간 상사로 복무했는데, 모든 걸 빨리빨리 마쳐야 하는 군대 문화 덕에 취미로 그린 그림도 후다닥 그리게 됐다고 한다. 눈 덮인 산이나 침엽수림이 그림에 많이 등장하는데, 공군 근무지인 알래스카 경험에서 나왔다.

로스의 초고속 회화는 마르지 않은 물감 위에 물감을 덧칠하는 '웨트

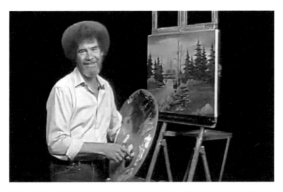

밥 로스가 1990년대 〈그림 그리기의 기쁨〉이라는 TV 프로그램에서
풍경화를 초고속으로 완성하면서 그림 기법을 설명하고 있는 모습.
미국 PBS TV

온 웨트^{wet on wet} 기법' 덕이다. 잘못 그려도 곧장 다른 붓질로 만회할 수
있다. 밑그림을 그리지 않고 바로 채색하는 방법을 썼다.

로스는 '그림 쇼'를 한참 진행하던 차에 림프종에 걸려 53세 나이에 세
상을 떴다. 림프종은 혈액암의 한 종류다. 면역체계를 구성하는 림프 조
직에 생긴 악성 종양이다. 머리나 목, 겨드랑이, 사타구니, 대장 등 몸속
어딘가에 다발성으로 생길 수 있다.

대부분의 림프종은 발생 원인을 정확히 모른다. 허준영 한양대구리병
원 혈액종양내과 교수는 "증상은 이유 없이 열이 나거나 체중이 줄고, 자
다가 땀에 흠뻑 젖기도 한다"며 "성장이 빠른 경우 발병 후 몇 개월 내 사
망할 수 있다"고 말했다. "치료는 항암제, 항생제 등을 섞어 쓰는 복합 항

암 요법을 하고, 생존율과 삶의 질을 높이기 위해 면역세포치료나 조혈모세포 이식 등 다양한 치료법이 환자에게 적용되고 있다"고 허 교수는 덧붙였다.

밥 로스의 붓놀림을 보고 있으면, 스트레스를 잊고 힐링이 된다고 하여, 유튜브에서 재생되는 로스 프로그램이 요새도 인기다. 정작 그는 '그림 그리기의 기쁨'을 잘 만들기 위해 스트레스를 겪었고, 암까지 걸렸으니, 세상 참 아이러니고 안타깝다. 나도 남도 즐겨야 건강 장수하지 싶다.

Episode 56

뭉치고 얽힌 머리카락

파울 헤이

야코프 그림과 빌헬름 그림은 지금의 독일 북부에 해당하는 프로이센에서 18~19세기에 걸쳐 활동한 동화 작가다. 둘은 형제고, 성이 그림Grimm이라서 흔히 '그림 형제'라고 부른다. 그림 형제 동화는 독일어 방언 조사연구를 위해 수집한 유럽 각지의 전설, 민담들을 바탕으로 만들어졌다. 그중 하나로 디즈니 만화로도 만들어져 유명해진 것이 동화 라푼젤이다.

라푼젤은 본래 뿌리채소인 라푼쿨러스를 뜻한다. 동화의 내용은 이렇다. 식물 라푼젤을 먹고 싶었던 어느 부부가 그것을 훔치려다가 식물 주인인 마법사에게 들킨다. 마법사는 라푼젤을 주는 대신 부부에게 아이를 받기로 한다. 이후 딸을 얻게 된 부부는 아이를 '라푼젤'이라고 이름짓고 마법사에게 준다. 마법사가 그녀의 옥탑방을 방문할 때, 라푼젤의

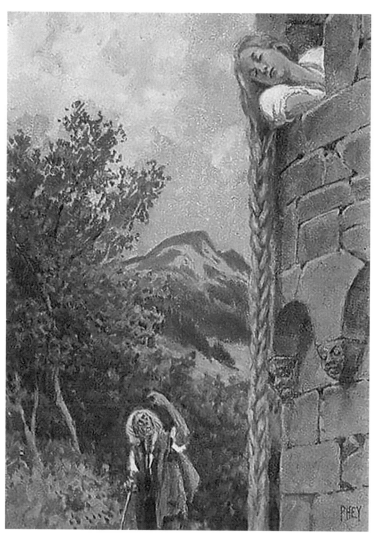

동화 라푼젤에서 라푼젤이 머리카락을 길게 내리는 장면을 당대의 작가 파울 헤이가 그린 일러스트레이션. Stuttgart: R. 티엔만 출판사

긴 머리를 밧줄로 쓰려고 "라푼젤! 머리카락을 내려"라고 말하는 대사가 유명하다. 라푼젤에 반한 왕자도 머리카락 밧줄을 이용해 라푼젤을 만난다. 머리카락이 사랑의 연결 고리였다.

그런데 이 라푼젤은 질병 이름으로도 쓰인다. 어린아이와 청소년 중에 정신 질환의 일환으로 머리카락을 삼키는 경우가 있는데, 그렇게 위장에 쌓인 머리카락은 실타래 공처럼 뭉치고 얽혀서 위장 또는 소장을 막아버린다. 나중에는 딱딱한 돌처럼 변해 모발석이 된다. 이런 현상을 라푼젤 증후군이라고 한다.

에세이집 《의학에서 문학의 샘을 찾다》를 쓴 유형준 한림대의대 내과 명예교수는 "새로운 질병이나 증후군을 처음 보고할 때 많은 의사들이 자기 이름을 써서 질병 이름의 시조始祖가 되고픈 환상이 있다"며 "이 병을 최초로 보고한 의사는 동화 주인공이 머리카락을 삼킨 적도 없는데, 질병에 머리카락을 연상시키기 위해 그림 형제 동화에서 이름을 따와 라푼젤 증후군이라고 불렀다"고 말했다.

이 병은 습관적으로 머리카락을 뽑는 발모광拔毛狂이나 머리카락을 먹는 식모벽食毛癖과 연관이 있다. 머리카락이 아니더라도, 소화되는 음식이 아닌 것을 입으로 삼켜 먹으면 위장에 머물며 딱딱한 돌덩이가 된다. 소화기관을 막아서 장폐색을 일으킬 수 있다. 아이가 이물질을 삼켰다고 판단되면, 즉시 복부 엑스레이와 소아 내시경이 가능한 병원으로 데리고 가봐야 한다.

Episode 57

우울함에 한 잔, 두 잔

파블로 피카소

스페인 화가 파블로 피카소^{Pablo Picasso, 1881~1973}에 스물세 살 때 완성한 〈검소한 식사^{Administration The Frugal Repast}〉. 아연판에 에칭으로 묘사한 동판화 작품이다. 조각 기술에 대한 피카소의 초기 시도 중 하나다.

보기만 해도 우울한 이 작품에는 남녀가 등장한다. 왼쪽의 눈 감은 남성과 그 옆에 붙어 앉아 있는 여성이다. 둘은 아무 관계가 아닌 양, 딴 곳을 바라본다. 식탁에는 검소하게 반 조각 빵과 와인만 차려져 있다. 남성의 가늘고 길쭉한 손가락과 야윈 몸, 각진 얼굴, 공허한 표정에서 빈곤과 알코올 의존증의 가련함이 느껴진다. 실제 작품은 알코올 의존증 환자를 묘사했다. 이 같은 서글픈 분위기는 당시 절친의 자살로 우울한 시기를 보냈던 이른바 피카소 블루 시기 작품의 특징이기도 하다.

이해국 가톨릭대 의정부성모병원 정신건강의학과 교수는 "알코올은 그 자체로 열량은 높지만, 영양소는 없고, 음식 속의 비타민·미네랄의 흡수율은 낮춘다"며 "알코올의존증이 오래되면 수분도 고갈되고, 근육량이 소실되어 깡마른 사람으로 변한다"고 말했다.

"알코올 중독자들은 허기가 느껴질 때 반사적으로 음주에 대한 갈망이 올라와, 허기를 술로 채우게 된다"며 "허기, 음주, 우울, 무기력, 식욕저하, 허기로 반복되는 악순환이 일어나면서 점점 더 말라가는 경우가 많다"고 이해국 교수는 전했다. 그림 속 남자가 전형적인 중증 알코올 중독자의 모습이라는 것이다.

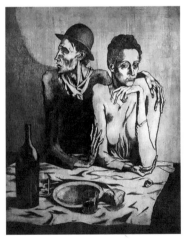

파블로 피카소, 〈검소한 식사 Administration The Frugal Repast〉 1904, 스페인 마드리드 티센 보르네미사 미술관

이 교수는 "알코올중독 치료는 일단 음주를 중단하는 것인데, 그 경우 금단증상이 나타난다"며 "1~2주 입원해서 금단증상을 치료하거나, 증상이 심하지 않을 경우 일주일에 두세 번 외래를 방문하여 제독 치료를 받을 수 있다"고 말했다. 불안과 자율신경항진, 불면 등의 금단 증상과 영양 결핍은 수액과 약물로 해결하면서, 항갈망제, 항우울제 등의 약물과 인지행동치료로 알코올중독에서 벗어나게 할 수 있다고 이 교수는 덧붙였다. 감정 스펙트럼이 깊고 넓은 청춘은 우울한 법이다. 이겨내고 버티면 위트 넘치는 화가 '피카소'가 될 수 있다.

감정의 롤러코스터

마음의 균형을 찾는 여정

Episode 58

태아처럼 웅크리고 자는 여인

프레더릭 레이턴

6월이지만 한여름을 방불케 하는 무더위에 놓여 있다. 일상이 금세 지친다. 게다가 낮이 가장 긴 날들이다. 낮잠이라도 늘어지게 한판 하고픈 날들이다.

영국 빅토리아 시대 화가 프레더릭 레이턴$^{Frederick\ Leighton,\ 1830~1896}$이 그린 〈타오르는 6월$^{Flaming\ June}$〉 속 여인이 바로 그 모습이다. 어찌나 맛있게 자는지, 그림을 보고 있으면 잠을 자고 싶어진다. 배경이 밝은 것으로 보아 여인은 낮잠을 자고 있다. 엄마 자궁 속 태아처럼 웅크리고 잔다. 태아 자세는 본성적으로 인간에게 아늑함을 안긴다. 화가는 오른팔의 각도를 어떻게 처리할지 고민했다고 한다. 여인의 허벅지는 체격에 비해 튼실하게 묘사되어 있고, 오렌지색 드레스는 환하고 활력 있는 분위기를 준

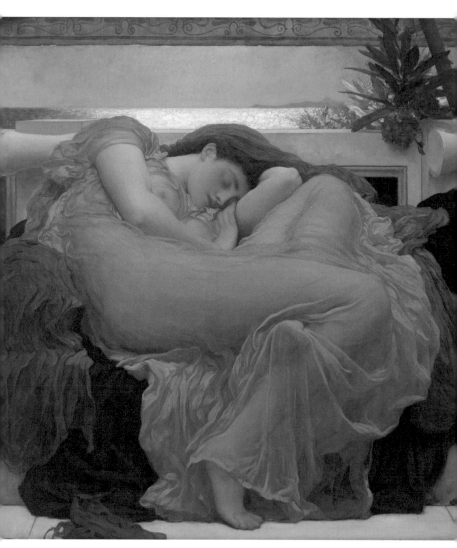

프레더릭 레이턴, 〈타오르는 6월 Flaming June〉 1895, 푸에르토리코 폰세 미술관

다. 그래서인지 낮잠의 미학이 느껴진다.

대개 오후 2~3시 사이가 가장 졸리다. 이 시간에는 졸음으로 인한 교통사고나 작업장 사고가 많다. 그렇기에 그 시간대에 20분 이내로 짧게 취하는 낮잠은 뇌에 휴식과 활력을 준다. 단 3시 이후 낮잠은 밤잠에 영향을 줄 수 있어 권장되지 않는다.

하지현 건국대병원 정신건강의학과 교수는 "낮잠은 뇌에서 기억을 담당하는 해마에 빈 공간을 만들 여유를 주어 자는 동안 학습이 일어나고 복잡하게 엉켜있던 것들이 풀리는 효과까지 있다"며 "일상이 지치고 머리가 복잡할 때 20분 이내의 낮잠은 게으름이 아니라 약"이라고 말했다. "낮잠을 자기 전에 적정량 커피를 섭취하고 자면, 20분 자는 사이에 커피 속 카페인이 대사되어 온 몸으로 퍼져서, 낮잠 자고 난 다음에 뇌의 각성도가 최고조로 올라간다"고 하 교수는 덧붙였다.

프레더릭 레이턴은 화가로서 영국 역사상 처음으로 남작 작위를 받았다. 그것도 세습되는 작위였다. 하지만 그는 작위 서훈이 공포된 다음 날 협심증으로 세상을 떠난다. 남작을 이어받을 가족도 없었다.

그는 왜 낮잠 자는 여인을 그리면서 〈타오르는 6월〉이라고 했을까. 화가 자신의 운명에 대한 암시였을까. 타오를 때 쉼표를 가지라는 의미이지 싶다.

Episode 59

길에서 눈뜨기 싫다면

사진은 1912년 미국에서 나온 새해 엽서다. 아침 출근 시간에 한 남자가 길에 쌓아 놓은 눈 더미에 누워 자고 있다. 술병이 주변에 널려 있는 것으로 보아 과음을 주체하지 못해 길거리에 쓰러진 상태로 보인다. 구두 한쪽은 벗겨져 나뒹굴고, 넥타이는 풀어졌다. 바지 단추는 열려 있고, 모자는 베개가 됐고, 눈 내릴 때 썼던 우산은 내팽개쳐져 있다. 전날 음주 전투가 엄청 치열했음을 알 수 있다. 경찰이 "이런 한심한 친구를 봤나" 하는 표정으로 서 있다. 이 엽서는 연말연시에 과음을 주의하자는 뜻으로, 숙취^{hangover}라는 제목으로 발행했다. Happy New-Year 위에 관용사 A를 써서 '(쯧쯧) 이런 해피 뉴이어'라는 의미의 풍자를 넣었다.

예나 지금이나, 서양이나 동양이나, 연말연시가 되면 들뜨기 마련인가

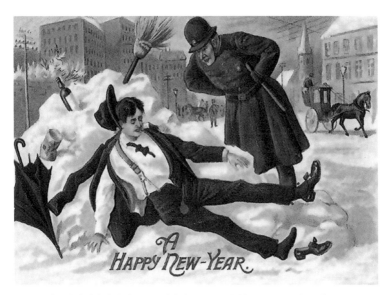

1912년 미국에서 연말연시 과음을 주의하자는 뜻으로 숙취(hangover)라는 제목으로 발행한 새해 엽서. 작자는 미상.

보다. 다들 송년회 하면서 집단적으로 음주를 즐긴다. 한 해를 보내는 아쉬움이 커서 차분해질 것 같은데, 사람들은 왜 모여서 술을 마시며 한 해를 보내려는 걸까. 나해란 정신건강의학과 대표 원장은 "연말연시는 지나가는 해에 대한 아쉬움과 후회, 다가올 해에 대한 기대와 불안이 섞여서 마음이 뒤숭숭한 상태"라며 "송년 술자리는 처지 비슷한 사람들이 복잡한 감정을 되새기고 자기 위안 삼으려는 집단 의례 같은 것"이라고 말했다.

그래도 과음은 건강에 해롭다. 필름이 끊길 정도로 술을 마시는 것은 알코올 중독 징후다. 만성적 과음은 치매 조기 발병 주요 원인이다. 알코올은 소량이어도 뇌를 위축시키는 효과를 내기 때문이다. 요로 결석 위험도 높인다. 최창일 한림대 동탄성심병원 비뇨의학과 교수는 "비만이거나 평소 대사 질환을 앓고 있다면 잦은 음주나 과음이 결석 생성 반응을 높여 요로 결석이 쉽게 생길 수 있으니 주의해야 한다"고 말했다.

술자리 다음 날 아침, 사진 속 주인공이 되지 않도록 명심하자.

Episode 60

아프기 전 일어나는 부드러운 충돌

바르톨로메 에스테반 무리요

바르톨로메 에스테반 무리요 Bartolomé Esteban Murillo, 1617~1682 는 17세기 에스파냐 바로크 회화 황금시대를 대표하는 화가로 꼽힌다. 풍속화, 성모화, 초상화 등을 그린 다작의 화가였다. 귀족이 아닌 일상 서민의 모습도 화폭에 자주 담았다.

그의 나이 서른셋에 그린 〈거지 소년 The Young Beggar〉은 동서양을 가리지 않는 공동의 옛 정감을 불러일으킨다. 소년은 밝은 햇살 아래서 뭔가를 손으로 만지고 있다. 헐벗은 아이는 딱 봐도 길거리 소년 거지의 모습이다. 옷과 몸에 달라붙어 있던 이를 잡고 있다. 가려움에 대한 응징이라서, 소년의 표정은 한가롭다. 당시 이 잡기는 일상의 위생 놀이였을 터이다.

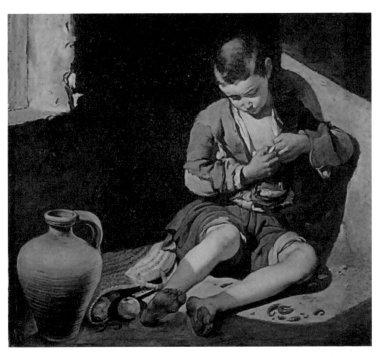

바르톨로메 에스테반 무리요, 〈거지 소년 The Young Beggar〉 1645~1650, 프랑스 루브르 박물관

이는 사람에 기생하는 2~4mm의 작은 벌레로 머릿니, 몸니, 사면발이 등 다양하다. 환경이 청결해지면서 한 때 사라졌는데, 요즘에는 요양원이나 집단 수용 시설 등에서 밀접 접촉으로 감염을 일으킨다. 소량의 피를 빨아 먹어 작은 상처가 나기도 한다. 간지럼이나 가려움이 주된 증상이다.

기실 가려움이나 간지럼은 의학적으로 설명하기 어려운 증세다. 구분

도 모호하다. 누가 일으키고 어떤 강도로 하느냐에 따라 불쾌감이 될 수도 있고, 쾌감이 될 수 있다. 자기가 일으키면 간지럽지도 않다. 사람 피부에 통각, 압각은 있어도 그런 감각 수용체는 없으니, 신묘한 증상이다.

문국진 고려대의대 법의학 명예교수는 사람이 진화되는 과정에서 아픔을 대신할 감각으로 가려움이 생겨나고, 간지럼은 가려움의 전조라고 해석했다. 이나 벼룩이 붙으면 처음에는 간지럼을 느끼게 되는데 이것은 해로운 것(아픔)이 왔다는 것을 알리는 신호로 작용하고, 그것을 감지 못하여 쏘이거나 물리면 그 자리에는 가려움이 생겨난다는 것이다.

흔히 하는 말 중에 "재수 옴 붙었다"는 말이 있다. 진드기 옴이 전염성이 크고, 치료하기 까다롭고, 밤에 가려움으로 고통을 주기에, 정말 싫어서 나온 말일 게다. 그래도 가려움은 낫다. 그곳을 긁어주면 기분이 좋아지니 말이다. 가려움, 아프기 전에 일어나는 부드러운 충돌이지 싶다.

Episode 61

희망을 향해 걷는 인간

알베르토 자코메티

사람을 앙상한 뼈대만 있는 형태로 표현한 알베르토 자코메티Alberto Giacometti, 1901~1966. 그는 스위스의 조각가이자 화가였다. 철사와 같이 가늘고 긴 조상彫像을 제작해 독자적인 양식을 일군 것으로 유명하다. 조각상이 매우 특이해서 한번 보면 잊을 수 없다.

자코메티는 "인물을 어떻게 보이는 대로만 표현할 수 있겠는가?" 반문하며 현실에는 있을 수 없는 형태를 제시했다. 그는 아버지, 여동생, 동행여행자 등 많은 죽음을 목격하며 인간은 죽음을 어떻게 해볼 수 없다는 무력감을 느꼈다. 죽음에 대한 두려움과 트라우마가 인간을 가늘고 앙상한 형태로 표현하게 했다는 해석이다. 좀 전까지 살아 있던 몸이 한순간에 생명이 없는 물체로 변하는 것에 공허함을 느꼈다. 그의 조각에서 얇음은 사라질 존재를 의미한다.

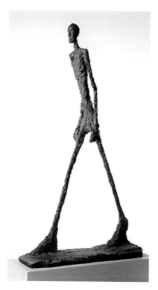

알베르토 자코메티, 〈걷는 사람
L'Homme qui marche I〉 1961,
미국 코넬대 뮤지엄

하지만 자코메티의 작품에 허망함만 있는 것은 아니다. 그가 46세에 만든 〈걷는 사람L'Homme qui marche I〉을 보자. 남자인지 여자인지 구분이 되지 않는 젓가락 형태의 사람이 놓여 있다. 몸의 형태는 마치 석양에 비쳐져 길게 늘어난 그림자로 보인다. 뼈대만 남은 몸으로 어딘가를 향해 걷고 있다. 체구에 비해 보폭이 커서 역동적으로 느껴지고, 단단한 움직임이 감지된다. 그게 자코메티가 말하고 싶은 인간의 형태라는 분석이다. 〈걷는 사람〉은 죽음 앞에 나약한 존재이지만, 삶의 희망을 향해 걸어간다는 메시지를 던진다.

나이 들면 살이 빠지고 몸은 축소된다. 신체 노화 징표다. 이것이 허약함만을 의미하는 것일까. 늙은 세포와 젊은 세포를 놓고 똑같이 자외선을 쪼였더니, 예상 밖으로 젊은 세포는 죽고, 늙은 세포가 살아남았다는 것이다. 그래서 노화는 나약함이 아니라 외부 스트레스를 견디며 살아갈 수 있도록 생존에 최적화된 형태라고 말한다. 자코메티는 63세에 위암에 걸려 수술을 받았다. 힘든 투병 생활에도 수많은 조각과 판화를 완성했다. 누구나 삶은 죽음으로 끝난다. 살아가는 동안 행복과 희망을 향해 나아가야 한다. 걷는 사람이 되자고 자코메티가 말하지 않는가.

심장은 소망이자 따스함

에드바르 뭉크

노르웨이 화가 에드바르 뭉크^{Edvard Munch, 1863~1944}는 양 손으로 귀를 막으며 비명을 지르는 〈절규^{The Scream}〉작가로 유명하다. 어린 시절부터 여러 가족의 죽음을 봤기에 그의 그림은 우울하다. 피로 그림을 그렸다는 말을 남겼을 정도로 뭉크 화풍은 어둡다.

그런 뭉크가 이례적으로 매우 따뜻한 느낌의 그림을 남겼다. 36세에 완성한 〈두 개의 심장^{two heart}〉이라는 목판화다. 여인은 두 손 모아 기도하면서 꽃향기를 맡듯 붉은빛 하트에 입술을 댄다. 하트는 기도하는 손을 품은 듯 살짝 파여 있다. 빨강 하트와 녹색 여인의 조합이 절묘하다. 여인의 소망과 따뜻한 하트가 두 개의 심장처럼 연결된 듯하다.

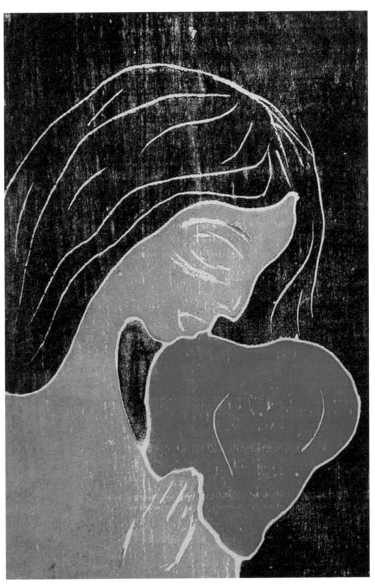

에드바르 뭉크, 〈두 개의 심장 Two Heart〉 1899, 이스라엘 텔아비브미술관 소장

요즘 분노 정도를 심박수로 표시하는 심박수 챌린지가 유행이다. 스마트 워치를 찬 사람들이 늘면서 즉각적으로 자신의 심박수를 알 수 있기에 생긴 현상이다. 12·12 군사반란을 다룬 영화 〈서울의 봄〉을 보는 도중 분노를 느낄 때 자신의 스마트워치를 사용해 심박수를 사진 찍어 소셜미디어에 올린다. 심박수가 높을수록 영화 속 상황에 화가 많이 났다는 의미로 쓰인다. 분노는 스트레스 호르몬 코르티솔과 아드레날린 분비를 증가시킨다. 이는 혈압을 높이고, 심박수를 빠르게 하며, 혈관을 수축시킨다. 이러한 변화는 심장 건강에 악영향을 미친다. 심장이 과도하게 긴장하면, 순간 심장 근육에 손상이 일어날 수 있다. 분노를 느낄 때는 심박수를 올릴 게 아니라, 적절한 방법으로 심박수를 누그러뜨리는 게 심장에 좋다. 심호흡을 하거나, 은은한 미소를 짓거나, 음악을 들으면서 마음을 진정시켜야 한다.

최대 심박수는 통상 220에서 자신의 나이를 뺀 수다. 50세면 분당 170회가 된다. 달리기를 할 때 운동 강도는 최대 심박수의 80%까지만 하는 게 적절하다. 꾸준히 유산소 운동을 하면 평상시 심박수가 떨어지는데, 심장이 천천히 뛰어도 혈액 순환이 제대로 된다는 의미로 건강에 좋다. 분노에 심장 힘들게 하지 말지어다. 뭉크도 심장은 소망이자 따스함이라고 했다.

Episode 63

옆모습은 한 인간의 오롯한 본질

제임스 애벗 맥닐 휘슬러

미국 화가 제임스 애벗 맥닐 휘슬러^{James Abbott McNeill Whistler, 1834~1903}는 주로 영국에서 활동했지만, 미국에 대한 애착이 강했다. 그는 파리 살롱전에 출품했으나 낙선해 낙선 화가 전람회에 그 작품을 내놓기도 했다. 이후 파리를 떠나 런던에서 지냈다. 거기서 자기 어머니를 그린 〈화가의 어머니^{Whistler's Mother}〉라는 작품을 만들었다. 당시 초상화 화풍은 세부 묘사에 집중하는 방식이었는데, 휘슬러는 전체 분위기를 중요시했다.

1934년 미국 정부는 어머니의 날을 맞아 이 그림을 넣어 기념우표를 발행했다. 소박한 검정 드레스를 입고 성경에 손을 얹은 채 반듯하게 앉은 모습이 청교도적 경건한 미국 어머니의 표상이라고 본 것이다.

하지만 실제 모자 관계는 평탄치 않았다. 목사가 되라는 어머니의 성화

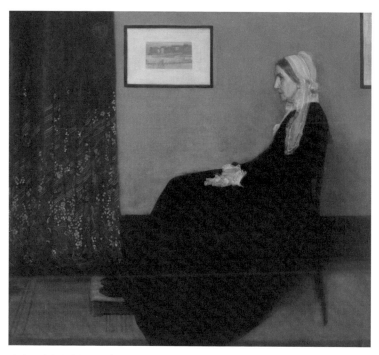

제임스 애벗 맥닐 휘슬러, 〈화가의 어머니 Whistler's Mother〉 1871, 프랑스 오르세 미술관

를 피해 휘슬러는 도피성 그림 유학을 떠났다. 유럽서 자유를 꿈꾸는 다
큰 아들을 잡으러 어머니는 불쑥 런던으로 날아가 미국으로 데려가려 했
다고 한다. 이에 불만이 쌓인 휘슬러는 어머니의 초상을 검정과 회색 위
주로 어둡게 채웠다. 표정도 묵직하고 냉정하다.

휘슬러는 어머니의 얼굴을 정면이 아닌 옆모습으로 그렸다. 왜 하필 옆
얼굴일까. 옆모습은 가장 중립적인 시각이라는 평이다. 사람의 정체성과

내력을 뜻하는 말 '프로필profile'은 영어로 옆모습을 표현할 때 쓴다. 옆모습이 실체라는 은유적 의미다.

정신건강의학과 전문의인 마음공감연구소 나해란 소장은 "얼굴 앞모습은 작위적으로 지어낼 수 있어도 옆모습은 어렵고, 옆모습을 잘 만들어 보려는 사람도 없다"며 "옆모습은 한 인간의 오롯한 본질이며, 꾸며내지 않은 실체라는 휘슬러의 생각이 그림에 반영된 것이라고 본다"고 말했다. 나 소장은 "옆모습은 이성으로 가릴 수 없는 무방비로 노출된 상태"라며 "그래서 많은 이의 옆모습에 쓸쓸함이 배어 있다"고 말했다. 화가 휘슬러도 그것을 포착해 그림에 담았다는 해석이다.

〈화가의 어머니〉는 영국 왕립 미술 아카데미에 출품되어 호평을 듬뿍 받았다. 훗날 휘슬러의 가장 유명한 그림이 됐으니, 세상 모를 일이다. 어찌 됐건 어머니 옆모습 덕에 아들은 잘 풀렸다.

마음의 눈에 담기는 세상

존 에버렛 밀레이

존 에버렛 밀레이^{John Everett Millais, 1829~1896}는 영국의 낭만주의 화가다. 그는 11세에 왕립 아카데미 학교에 입학한 최연소 학생으로 신동이라는 평가를 받았다. 훗날 그림이 엄청난 성공을 거두어, 당시에 가장 부유한 예술가로 꼽혔다.

〈눈먼 소녀^{The Blind Girl}〉는 그가 스물다섯 살 때 영국 윈첼시 지방 근처에 머무는 동안 실제 모델을 보고 그린 그림이다. 자매로 추정되는 언니와 여동생이 등장한다. 언니의 목에는 '눈이 먼 불쌍한 아이^{Pity a Blind}'라는 말이 쓰여 있는 것으로 보아 시각 장애인이다. 남루하게 헤진 옷차림과 무릎 위의 손풍금으로 보아 거리의 악사로 생활을 꾸리고 있는 것으로 추정된다. 둘은 소나기가 지나간 후 노란 들판 위 짚 더미에 손을 잡고

존 에버렛 밀레이, 〈눈먼 소녀 The Blind Girl〉 1856, 영국 버밍엄 미술관

앉아 있다. 동생은 고개 돌려 쌍무지개를 바라보고 있고, 언니는 온화하게 눈을 감으며, 대지의 흙 내음과 신선한 공기 소리를 듣고 있는 듯하다.

그림 에세이 《미술관에 간 해부학자》의 저자 이재호 계명의대 해부학 교수는 "망막에 상이 맺히지 않아도 마음의 눈에는 세상이 담긴다"며 "그녀는 눈 대신 마음으로 평화로운 들판과 아름다운 무지개를 만끽하고 있는 것처럼 보인다"고 말했다. 이 작품이 앞을 못 보는 소녀를 통해 되레 눈뜬 사람들의 무뎌진 감각을 일깨웠다고 평론가들은 평한다. 그림은 당대에 장애인에 대한 인식을 바꾼 작품이기도 하다.

흔히들 '눈뜬 장님' '장님 코끼리 만지기' '벙어리 냉가슴' 등의 표현을 하는데, 실은 눈 감은 사람이 세상을 더 많이 보고 느끼고, 입 닫은 사람이 더 의미 있는 말을 내놓고 있을 것이다. 눈으로 볼 수 없는 것을 봐야 진정한 세상이 보인다는 것을 〈눈먼 소녀〉가 보여준다.

삐딱하고 불안한 청춘의 자화상

에곤 실레

20세기 초에 활동한 오스트리아 화가 에곤 실레^{Egon Schiele, 1890~1918}는 당시 전 세계를 강타한 스페인 독감으로 28세에 요절했다. 그림은 강렬함과 생동감으로 짧은 활동 기간에 긴 여운을 남겼다. 실레는 어렸을 때 이상한 아이로 여겨질 정도로 내성적이고 지독한 나르시시스트였다고 한다. 그는 누드화를 많이 그렸는데, 형상 왜곡과 뒤틀린 선, 어둡고 적나라한 표현으로 사람들을 거북하게 했다. 상당수 그림은 외설로 간주되어 압수당하기도 했다.

실레는 뒤틀린 목과 삐딱한 자세의 자화상을 많이 그린 것으로 유명하다. 그가 22세에 그린 〈꽈리 열매가 있는 자화상^{Self-Portrait with Chinese Lantern Plant}〉에서도 고개는 삐딱하고 시선은 불안하고, 누군가를 째려본

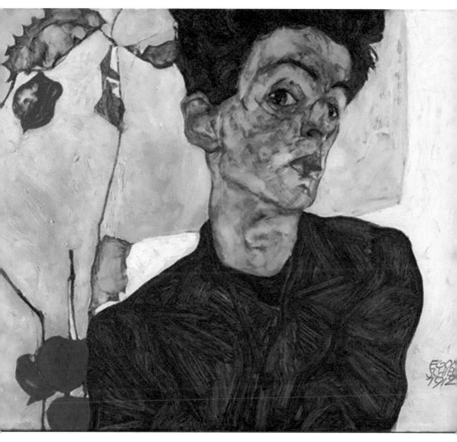

에곤 실레, 〈꽈리 열매가 있는 자화상 Self-Portrait with Chinese Lantern Plant〉 1912,
오스트리아 빈 레오폴트 미술관

다. 100년이 지난 지금, 이런 실레 특유의 자화상은 저항과 청춘의 상징이 되어 MZ세대의 휴대폰 홈 표지를 장식하고 있다. 실레는 저돌적인 느낌의 셀카 원조라고 한다.

의학계에서는 그 뒤틀린 자세를 두고 실레가 근긴장이상증dystonia을 앓았다는 주장이 나온다. 그런 자세가 근긴장이상증 환자에게서 흔히 보이기 때문이다. 박진석 한양대병원 신경과 교수는 "이는 근육의 비정상적 수축으로 손발이 꼬인다거나 과도하게 뻣뻣해지는 운동 이상 질환"이라며 "대개 특별한 이유 없이 발생하고, 목이 한쪽으로 기울어지는 경추성이나 손등이 뒤틀리는 식의 신체 일부에만 발생하는 근긴장이상증도 있다"고 말했다.

박진석 교수는 "감염이나 뇌 손상 등에 의한 이차성으로 올 수 있다"며 "의심스러우면 뇌와 척추 MRI, 근전도 검사 등을 해야 하고, 가족력이 있는 경우 유전자 검사도 한다"고 말했다. 이상 움직임에 대한 치료제로는 신경전달물질 작용 약물이나 근육 경련을 마비시키는 보톡스 주사가 쓰인다.

실레는 스페인 독감이 돌던 시절 목이 바로 선 자세의 자신과 아내, 아이가 나오는 가족 누드화를 그렸다. 그게 마지막 자화상이 됐다. 뒤틀린 자세는 그가 의도한 저항의 상징이었지 싶다. 삐딱하니까 청춘인데, 간혹 질병으로 삐딱할 수 있다.

Episode 66

진정한 헬시 에이저

구스타브 카유보트

구스타브 카유보트^{Gustave Caillebotte, 1848~1894}는 프랑스 초기 인상주의 화가다. 그는 인상주의 화가들 중에서도 특히 사실적이고 세밀한 묘사를 한 것으로 유명하다. 1877년에 그린 〈파리의 거리, 비 오는 날^{Rue de Paris, temps de pluie}〉이 그 대표적인 예다. 그림은 파리 생라자르역 근처의 교차로를 배경으로 하는데, 당시 파리는 대규모 도시 재개발로 넓은 거리와 현대적인 건축물이 들어섰다.

두 갈래로 나뉘는 도로를 중심으로 여러 인물들이 우산을 들고 바닥을 보며 걷고 있다. 인물의 선명한 윤곽선과 그림자의 정교한 브러시 터치로 빛과 그림자 대비가 조화롭다. 빗방울이 떨어지는 모습, 젖은 거리의 반사광, 흐린 하늘 등 카유보트는 비 오는 날 특유의 회색빛 도시 분

구스타브 카유보트, 〈파리의 거리, 비 오는 날 Rue de Paris, temps de pluie〉 1877,
미국 시카고 미술관(아트 인스티튜트)

위기를 탁월하게 포착했다.

요즘처럼 비가 매일 오는 장마 시즌이 오면 일상이 가라앉기 십상이다. 여러 가지 새로운 질환이 발생하거나 평소에 앓고 있던 질환이 악화되기 쉽다. 습도가 최대 90%까지 높아진다. 각종 균이 번식하기 좋은 환경이어서, 식중독 발생을 주의해야 한다. 높은 습도 때문에 땀이 많이 나도 잘 증발하지 않아 피부질환이 악화될 위험도 크다. 당뇨병 환자들은 잦은 비로 인해 외부 활동과 신체 활동이 줄어 혈당 조절에 어려움이 생길 수 있다.

김원 서울아산병원 재활의학과 교수는 "관절염 환자는 습도와 기압의 영향으로 관절 내 압력이 증가해 통증과 부기를 호소하게 된다"며 "평소보다 신체 활동량이 줄면 통증이 강해지는 경향이 있으니, 관절에 무리가 가지 않는 스트레칭, 수영, 요가 등을 가볍게 시행해주는 것이 좋다"고 말했다. 찜질은 통증 완화에 도움을 주는데, 한랭요법은 통증이 급성으로 발생하거나 열이 날 때 시행하고, 온열요법은 증상이 만성일 때 실시해야 한다고 김 교수는 전했다.

카유보트 그림 속 전방의 두 남녀처럼, 비 오는 날에도 멋 내야 진짜 멋쟁이다. 장마철 또는 혹한기에 부지런히 만성질환 관리 잘하는 사람이 진정한 헬시 에이저healthy ager다.

Episode 67

기아의 공포에서 구한 위대한 식품

빈센트 반 고흐

네덜란드 화가 빈센트 반 고흐^{Vincent Willem van Gogh, 1853~1890}는 민중의 삶을 화폭에 종종 남겼다. 그의 나이 32세에 농민을 대상으로 그린 〈감자를 먹는 사람들^{The Potato Eaters, De Aardappeleters}〉이 대표적인 작품이다. 고흐 걸작 중 하나로 꼽히고, 고흐 자신도 가장 성공적인 그림으로 여겼다.

당시 고흐는 네덜란드 남쪽 뉘던 지역에 살면서 그림에만 몰두했다. 이 시기 그림은 주로 음침한 흙빛이었는데, 농민을 있는 그대로 묘사하고 싶었고, 허름한 처지의 모델을 골랐다고 한다. 그림 속에서 식탁 위에 놓인 삶은 감자를 집으려고 내민 손은 거칠고 굵은데, 이들이 흙 속에서 감자를 직접 캤다는 것을 연상시킨다.

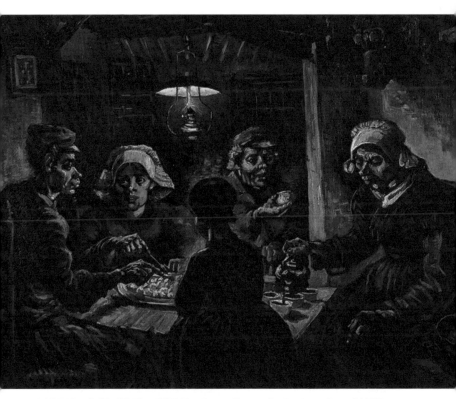

빈센트 반 고흐 〈감자를 먹는 사람들 The Potato Eaters, De Aardappeleters〉 1885,
원본 유화 스케치는 네덜란드 크뢸러-뮐러 미술관 소장

감자는 인류를 기아의 공포에서 구한 위대한 식품이다. 감자는 본래 남아메리카 안데스산맥 지역에서 작황되어 식품으로 쓰였다. '콜럼버스의 남미 탐험' 이후 16세기에 스페인 정복자들에 의해 유럽으로 전래됐다. 처음에는 하층민 식품으로만 이용되다가 18세기 후반 식량 부족을 해결하는 주식으로 자리 잡았다. 이를 계기로 인구 증가가 크게 일어났다.

감자는 봄에 파종한 햇감자를 수확하는 6월 말이 제철이다. 그래서 나온 말이 하지^{夏至} 감자다. 얇은 껍질 속에 뽀얀 속살을 감추고 있다. 영양학적으로 감자는 탄수화물 덩어리로 오해받고 있지만, 열량이 감자 100g당 72칼로리로, 같은 용량의 쌀밥 145칼로리에 비해 절반이다. 식이섬유도 풍부하여 당이 빠르게 흡수되는 것을 줄인다.

의학적으로 주목받는 것은 감자에 풍부한 칼륨 성분이다. 칼륨은 체내 나트륨 배출을 도와서 혈압 조절에 도움이 되고, 혈관을 확장해 고혈압, 심혈관질환을 예방한다. 감자 한 개에는 800mg 이상의 칼륨이 함유돼 있는데, 칼륨 함량이 높다고 알려진 바나나(500mg)보다 많다. 성인 남녀 일일 칼륨 권장 섭취량은 약 3500mg이다. 굽거나 삶은 감자가 칼륨 보충제보다 수축기 혈압을 더 잘 떨어뜨리는 것으로 조사된다. 혈압에는 감자다.

고흐 〈감자〉의 교훈. 우유 마시는 사람보다 우유 배달하는 사람이 더 건강하다고 했던가. 캐서 먹는 감자가 제일이지 싶다.

인공지능 의학이 찾아주는 미래의 아기

호안 미로

스페인 화가 호안 미로^{Joan Miró, 1893~1983}는 단순하면서 기묘한 기호와 천진난만하고 유쾌한 도형을 창조했다. 미로를 초현실주의 화가라고 평하지만, 그림은 소박한 색채와 형태를 담았다.

그가 서른두 살에 그린 〈세계의 탄생^{The Birth of the World}〉은 난자와 정자 생식의 세상을 담았다. 그림에는 정자로 연상되는 움직임이 느껴지는 꼬리 달린 구형이 있고, 난자의 변형으로 보이는 삼각형 도형이 있다. 왼쪽 하단에 있는 도형은 아이가 기어가는 형상을 띤다. 탄생의 상징이다. 미로는 이를 '일종의 창세기'라고 했다.

생식의학은 난자와 정자를 몸 밖에서 인공적으로 조합시켜도 똑같은

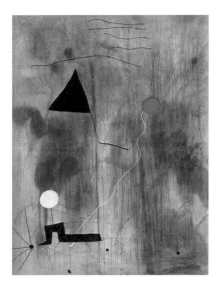

호안 미로, 〈세계의 탄생 The Birth of the World〉
1925, 미국 뉴욕 현대미술관(MoMA)

생명 탄생이 이뤄진다는 것을 입증했다. 시험관 아기의 탄생이다. 이후 난자 안에 정자를 직접 찔러 넣어 수정시키는 생식술이 보편화됐다.

　최근에는 인공지능(AI)이 시험관 아기 시술에서 맹활약하고 있다. 인공지능을 기반으로 배아 선별을 돕는 의료벤처 카이 헬스 이혜준(산부인과 전문의) 대표는 "인공 수정된 배아를 자궁에 착상시키기 전에 인공지능이 배아 모양을 평가하여 나중에 태아로 잘 자랄 수 있는 것을 골라준다"며 "그렇게 하여 임신에 성공할 배아를 고르는 확률이 약 20% 올라

갔다"고 말했다. 미국에서는 인공수정에 적용할 정자도 AI가 활동성과 모양새를 평가하여 튼실한 것을 골라주는 서비스가 이뤄지고 있다. AI가 인간 탄생의 시작을 결정하고 있는 셈이다.

요즘 결혼 나이가 점점 늦어지면서 난임 부부가 늘고 있다. 난임 진단 자는 연간 24만 명이다(2022년 기준). 여성 난임 진단자는 4년 전에 비해 103%, 남성은 111% 증가했다. 출산율 증가에 그나마 보탬을 준 게 아이 낳고 싶어 하는 난임 부부에 대한 난임 시술이었다. 한 해 14만여 명이 받았고, 한 사람당 184만 원이 지원됐다. 이제는 50대 여성도 시험관 아기로 임신하여 출산할 정도로 생식술이 발달했다. 인공지능 의학이 건강한 미래 아기도 찾아준다. 새로운 <세계의 탄생>이지 싶다.

Episode 69

연인 사이에도 거리가 필요하다

르네 마그리트

벨기에 출신 화가 르네 마그리트 ^{René François Ghislain Magritte, 1898~1967} 는
시대를 뛰어넘는 초현실 그림을 많이 남겼다. 중절모자를 쓴 남자 얼굴
앞에 녹색 사과를 그려 넣은 그림은 수많은 패러디를 낳았고, 요즘 광고
에도 쓰인다.

1928년 그린 〈연인들 II^{The LoversⅡ}〉이라는 작품도 묘한 상상력을 안긴다.
면사포 같은 헝겊으로 얼굴을 가린 남녀가 키스를 하고 있다. 얼굴도 나
이도 가늠할 수 없다. 가장 친밀하고 은밀해야 할 남녀 입술 사이에 하얀
천이 가로 놓여 있다. 말 그대로 베일 속의 연인들이다.

코로나 팬데믹 사태 당시 이 그림이 다시 주목을 받았다. 코로나가 전

르네 마그리트, 〈연인들 The LoversII〉 1928, 뉴욕 MoMA

세계로 퍼져나가던 2020년 3월 이탈리아 신문은 마스크를 쓴 채 키스를 나누는 연인의 사진을 내보냈다. 마그리트의 연인들 장면이 마스크로 바뀐 듯한 모습이다. 코로나 시대의 사랑법이 100년 전 그림을 호출했다.

하얀 천은 잠재적으로 죽음을 떠올리게 한다. 평론가들은 마그리트가 소년이었을 때, 어머니가 우울증으로 자살한 사건을 이 그림의 모티브로 삼았다고 했는데, 정작 화가 자신은 이를 부인했다.

정신과 의사들은 〈연인들 II〉을 두고 인간관계의 본질을 언급한다. 나해란 마음공감연구소 나 소장은 "타인과 접촉은 했으나 서로 닿기 어려운 그 무엇을 각자 가지고 사는 게 현실의 인간관계"라며 "많은 이들이 진정한 접촉을 원하지만 실상 완벽한 접촉이란 없다는 것을 상징적으로

보여주는 그림"이라고 말했다.

　나 소장은 "나는 곧 너이고, 너는 곧 나라는 공식 때문에 질투하고, 공허해하고, 버림받지 않으려고 힘들어한다"며 "사랑하는 이들도 휴일이 필요하다는 노랫말이 있듯이 얇은 하얀 천과 같은 심리적 거리 두기를 하는 것이 되레 지속적으로 친밀한 관계를 유지할 수 있는 방법이 될 수 있다"고 말했다.

　코로나 사태 이후에도 많은 이들이 비非대면, 언택트untact 생활을 했다. 초연결 시대를 사는 현대인의 역설이다. 떨어져 있어도 친밀해지는 심리 방역이 필요한 시기다.

사별의 아픔 잊으려 그린 고양이

루이스 웨인

평생 고양이만 그려서 유명한 영국의 루이스 웨인Louis Wain, 1860~1939.
최근 힐링 작가로 뜨면서, 2021년에는 그의 삶을 다룬 영화 〈루이스 웨
인: 사랑을 그린 고양이 화가The Electrical Life of Louis Wain〉도 나왔다.

웨인은 다섯 여동생과 어머니를 부양해야 했다. 생계를 위해 미술 교
사를 그만두고 잡지사 삽화 작가를 했다. 양손을 사용하여 빠르고 정확
하게 그리는 능력을 인정받았다. 사진이 없던 시절, 실물 같은 판화를 만
들었다. 24세에 열 살 많은 동생의 가정교사 에밀리와 결혼했는데, 에밀
리는 결혼 6개월 만에 말기 유방암 진단을 받는다. 아내가 집에 데려와
키우던 피터라는 이름의 고양이를 좋아하기에 웨인은 피터의 다양한 자
세를 그림에 담았다. 잡지사 편집자가 고양이 그림들을 보고 출판을 제

루이스 웨인, 〈진저 고양이 Ginger cat〉 1931, 영국 베들렘 뮤지엄 마인드

안했고, 그게 대박을 터트렸다. 하룻밤 만에 '고양이 스타'로 떠올랐다. 아내를 저세상으로 보낸 후, 웨인은 피터를 줄기차게 그린다. 크리켓을 하는 고양이, 자전거를 타는 고양이를 그렸다. 사람들은 인간 같은 고양이를 좋아했다. 그는 고양이 의인화 시조가 된다.

웨인은 저작권을 행사하지 않아 명성에 비해 가난했다. 정신 건강이 악화되어 주변에 욕설과 폭력을 행사했다. 그러다 63세에 정신 이상 판정을 받고 런던 빈민 병원에 입원한다. 거기서 병원의 부탁으로 병원 벽에 고양이를 그려 넣기도 했다.

고양이는 사람 건강에 도움이 된다. 고양이를 키우는 이는 그렇지 않은 경우와 비교해 심혈관질환으로 사망할 위험이 26% 감소했다는 연구가 있다. 고양이가 내는 소리는 25~140헤르츠(Hz)인데, 이 주파수대 소리가 심리 치유에 도움 된다고 알려져 있다. 편두통 환자가 고양이 근처에 머리를 대고 누웠을 때 두통이 줄어든다는 보고도 있다.

웨인은 자기 삶의 고단함을 잊기 위해서도 평생 고양이를 그렸지 싶다. 말년에 그린 고양이는 따뜻한 색감에 몽글몽글한 형상이다. 100년 후 고양이가 사람 대신 카카오톡 프로필 사진이나 인스타그램 문패를 장식할 줄은 고양이 화가도 상상하지 못했을 게다.

초판 1쇄 **2024년 07월 22일** 초판 1쇄 발행 **2024년 08월 02일**

지은이 **김철중**
펴낸이 **김지은**

크리에이티브 디렉터 **북베어** 경영관리 **한정희** 교열교정 **김윤선**
디자인 **정휘주** 멀티미디어 **이예린**

펴낸곳 **자유의 길** 등록번호 **제2017-000167호**
홈페이지 **https://www.bookbear.co.kr** 이메일 **bookbear1@naver.com**

ISBN 979-11-90529-34-1 (03600)

*이 도서는 **2024 경기도 우수출판물 제작지원 사업 선정작입니다.**

잘못 만들어진 책은 바꿔드립니다. 책값은 뒤표지에 있습니다.